艺术设计专业设计基础导读

色彩构成设计

(第二版)

刘宝岳 丛书主编
刘宝岳 宋莹 编著

中国建筑工业出版社

图书在版编目(CIP)数据

色彩构成设计/刘宝岳 丛书主编. 刘宝岳，宋莹编著.
2版—北京：中国建筑工业出版社，2005
（艺术设计专业设计基础导读）
ISBN 978-7-112-07101-2

Ⅰ. 色… Ⅱ.①刘…②宋… Ⅲ. 色彩学 Ⅳ.J063

中国版本图书馆CIP数据核字(2004)第141267号

责任编辑：王玉容

艺术设计专业设计基础导读
色 彩 构 成 设 计
（第二版）

刘宝岳　丛书主编

刘宝岳　宋莹　编著

*

中国建筑工业出版社出版、发行（北京西郊百万庄）
各地新华书店、建筑书店经销
北京中科印刷有限公司印刷

*

开本：889×1194毫米　1/16　印张：8　字数：320千字
2005年2月第二版　2011年12月第十二次印刷
印数：26,501—28,000册　　定价：58.00元
ISBN 978-7-112-07101-2
(13055)

版权所有　翻印必究
如有印装质量问题，可寄本社退换
（邮政编码100037）
本社网址：http://www.cabp.com.cn
网上书店：http://www.china-building.com.cn

本书以精辟的语言、清晰的结构，系统阐述了色彩构成的基础理论与基础知识。并以丰富的例证，针对性的揭示了色彩构成的基本规律和技法，着重研究了色彩混合的规律与创新问题。其具体内容包括：色彩三属性设计、色彩补色构成设计、色彩混合设计、色彩心理设计、结构色彩设计、色彩的节奏、色彩调和设计、自然色彩的设计、命题综合设计等。书中例举了大量的范例及设计步骤图，便于指导读者学习或自学。本书可作为艺术设计专业的本、专科教材，对于建筑学、工业设计、装饰设计、装潢设计、服装设计、染织设计等专业人员工作学习均有一定的参考价值。

责任编辑　王玉容

编委会

主　任：　张宏伟
副主任：　何　洁　　徐　东

委　员（按姓低笔画排列）：

刘宝岳	天津工程师范学院	副教授	硕士生导师
宋　莹	天津工业大学艺术设计学院	讲　师	
李　峰	天津工业大学艺术设计学院	讲　师	
张　琦	天津工艺美术学院装饰系主任	副教授	
张宏伟	天津工业大学　校　长	教　授	博士生导师
何　洁	清华大学美术学院　副院长	教　授	博士生导师
庞黎明	天津美术学院设计艺术分院副院长	教　授	硕士生导师
林乐成	清华大学美术学院	教　授	硕士生导师
郭津生	天津美术学院设计艺术分院　院长	教　授	硕士生导师
徐　东	天津工业大学艺术设计学院　院长	教　授	硕士生导师
童慧明	广州美术学院设计分院　副院长	教　授	硕士生导师
董　雅	天津大学建筑学院环艺系主任	教　授	硕士生导师
蔡　强	深圳大学艺术与设计学院　副院长	教　授	硕士生导师

编者的话

我国艺术设计教育事业近20年有了长足的发展，以平面构成、色彩构成、立体构成、图案等四门课程构成的设计基础课，成为艺术设计各专业的公共课。为了提高艺术设计的教学水平和教育质量，设计基础课的教材建设成为当务之急。根据我们10多年从事艺术设计基础课程的研究和教学的经验，采集教学实践中的资料和部分学生优秀作业，编成《平面构成设计》、《色彩构成设计》、《立体构成设计》、《纹样构成设计》等设计基础系列丛书。特别是在传统的三大构成的基础上，加上《纹样构成设计》是此套丛书的特色。使专业基础课的课程体系更具完善，意义深刻。

这套丛书不仅可以作为全国高等艺术院校艺术设计专业本、专科的教材，也可作为艺术设计中等专业的教学参考书，而且也为广大艺术设计工作者进行艺术设计和创作提供了种种便利。可以说，这套丛书对于建筑学、工业设计、装饰设计、陶瓷设计、装潢设计、服装设计、染织设计等专业有关人员，均有一定的参考价值；对于一般读者来说，执此丛书，也可以提高个人的审美素质和鉴赏能力。

这套丛书的特点：

（1）理论系统，内容完整、概念清楚，既有基本理论、基础知识，也有基本技法，特别注重理论与实践相结合。

（2）全套丛书各章节均以设计为主线，不但针对性强，而且重点突出，脉络清晰。

（3）内容十分丰富，全套丛书中所附的设计范图多达1000余幅，多数章节配有设计步骤图，便于指导读者学习或自学，而且还有不少深入浅出的赏析文字，可读性强。

（4）无论设计方法，还是具体图例，都严格按照教学大纲要求，源于实践、生动活泼，更切合实用。

在此谨向为此套丛书的顺利出版给予帮助及付出辛勤劳动的师友们表示衷心感谢。

书中不足之处敬请批评指正！

前　言

本书原名《艺术院校设计专业导读——色彩构成设计》，为20开型版本。自出版以来承蒙厚爱，有多所大学的艺术设计专业把它选作教材。经过四年多的发行已重印3次。

根据我国艺术设计教育发展和设计基础课程教学与研究的需要，又正值此次编著艺术设计专业设计基础丛书，以及自己近几年在学术研究上的新探索，对此书的原作做了必要的修正。现再版为国际16开型版本《艺术设计专业设计基础导读——色彩构成设计》一书。新编的图书中，充实了大量的新内容和新图例。其中增添了"色彩构成量化目标和考核"的内容，是本人主持的部级教改课题成果。通过进一步实践和应用，可提高艺术设计专业的整体教学水平。全书各章节增加的课程设计内容为创新之举，它能使学生用形象思维的方式思考理论创新的问题，更加符合艺术教育的专业特性，即形象化教学的艺术教育规律。书中的"色彩混合设计"一章用明度、纯度、色相和冷暖等四种方法进行空间混合，为全国首创。至此，色彩构成的理论与研究从原有程式化的狭窄领域有所拓展，也是本书的特色所在。

在这里，我要特别感谢中国建筑工业出版社为我出版此书，特别是此套丛书的编辑王玉蓉老师对我编写此书，给予了大力的支持和帮助，尤其令我铭感不已。

此书在制作过程中得到张艳、陈氽林、张作祺、张皓蕊、钟雪莲、刘宇、袁鹏、叶枫、何磊等的大力支持。为本书绘步骤图的作者有：李颖、梁静、李文杰、袁健、唐志清、李建欣、冯文杰等，在此一并表示感谢。

<div style="text-align:right">

刘宝岳
2004年11月

</div>

目 录

1 绪论 1
 1.1 色彩构成的意义 1
 1.2 色彩构成课程设置的意义 2
 1.3 怎样才能做好色彩构成设计 2
 1.4 色彩构成的量化目标和考核 3

2 色彩三属性设计 5
 2.1 光与色 5
 2.2 物体色 5
 2.3 色彩的三属性 6
 2.4 色彩推移构成设计 7
 2.5 课程设计—色彩三属性推移 12

3 色彩补色构成设计 15
 3.1 色彩的视觉生理机制 15
 3.2 色彩的补色特征 15
 3.3 色彩互补的构成设计 16
 3.4 课程设计—色彩补色构成 18

4 色彩混合设计 21
 4.1 加光混合 21
 4.2 减光混合 21

 4.3 中性混合 22
 4.4 色彩混合构成设计 26
 4.5 课程设计—色彩透叠 32
 4.6 课程设计—空间混合 34

5 色彩心理设计 39
 5.1 色彩的感觉 39
 5.2 色彩感觉的构成设计 39
 5.3 色彩联想与象征 45
 5.4 色彩联想与象征设计 47
 5.5 课程设计—色彩心理 49

6 结构色彩设计 53
 6.1 色彩的对比 53
 6.2 色彩三属性对比基调 54
 6.3 色彩三属性基调的构成设计 60
 6.4 课程设计—色彩三属性基调 63

7 色彩的节奏 65
 7.1 面积的节奏 65
 7.2 形状的节奏 67
 7.3 位置的节奏 68

7.4 肌理的节奏 69
7.5 色彩节奏的构成设计 70
7.6 课程设计—色彩的节奏 74

8 色彩调和设计 77
8.1 单色调和设计 77
8.2 两色调和设计 78
8.3 三色调和设计 79
8.4 纯色与黑、白、灰调和设计 80
8.5 重复调和设计 81
8.6 分割调和设计 82
8.7 课程设计—色彩调和 84

9 自然色彩的设计 87
9.1 自然色彩的价值 87
9.2 自然色彩的采集归纳 87
9.3 自然色彩的采集重构 88
9.4 课程设计—自然色彩 90

10 命题综合设计 91
10.1 命题综合设计 91
10.2 课程设计—命题综合设计 92

11 优秀作品赏析 95
11.1 空间混合 96
11.2 色彩推移 101
11.3 色彩节奏 107
11.4 色彩基调 108
11.5 色彩透叠 109
11.6 色彩肌理 110
11.7 色彩心理 112
11.8 综合设计 114

入选作品的作者

于清渊	梁 静	唐志清	叶 欣	黄秋宏	易 丹	袁 健	李建欣
张 英	穆 清	夏健康	赵 昱	朱维维	王 磊	陈一清	陈 钢
徐秀梅	孙丽丽	彭振伟	李 颖	张皓蕊	张庆洪	陈重来	陈秋林
张冀鹏	刘 羽	张 艳	钟雪莲	张作祺	陈乐央	耿卫国	俞 悦
彭 晶	汤莹莹	冯建伟	刘桂芬	黄玉霞	李宏亮	杨丽静	刘清剑
田维娜	李欣雷	孙 静	吴 婷	李 蕊	王志皇	刘宇辉	魏 玲
王楠楠	张玉玲	王玉娟	蔡莉莉	孙艳芹	常圆圆	周 颖	冯婷婷
孔礼林	霍雯雯	刘 的	张伏川	李 娜	王治涛	王轶静	刘 柳
杨小妹	卢 易	侯昌俊	张少卿	吴 琼	刘 涛	金婷婷	腾媛媛
何 磊	曹 阳	刘 畅	李文杰	翼翠琳	王林海	王 辉	袁 鹏
陈铭杰	叶 枫	詹 谨	李 宁	王华伟	张亚然	申辉娟	柳 青
刘永辉	唐 红	卢 燕	杨小燕	黄 琰	高小雨	王楠楠	冀 伟
吕 莹	陈 微	刘 艳	陈 钰	许志刚	姚益萍	吴启璐	刘 颖

参考文献

1. 朝君直己，林品章(译)·光构成·台北：艺术家出版社，1990
2. 钟蜀珩·色彩构成·杭州：中国美术学院出版社，1994
3. 赵国志·色彩构成·沈阳：辽宁美术出版社，1989
4. 周永红·新色彩基础构成实技·沈阳：辽宁美术出版社，1995
5. 保罗·芝兰斯基/玛丽·帕特·费希尔，文沛(译)·色彩概论·上海：上海人民美术出版社，2004

1 绪 论

物理、生理和心理是构成色彩的三个要素。这是因为知觉色彩首先离不开光。在伸手不见五指的黑暗中，人们不可能看到周围物体的形状和色彩，没有光就没有色。因此，光是色彩的重要物理要素。但即使在光线很好的情况下，也有人看不清色彩，盲人根本看不见色彩，可见眼睛是色彩的重要生理要素。有了充足的光线和正常的眼睛，是不是就能知觉色彩了呢？有的人还是不能正确地辨别色彩，这是因为其大脑的神经系统不健全，或不正常，因此人的大脑是色彩的重要心理要素。

由此看来，色彩的发生需要经过光——眼——神经的过程，缺一不可。所以说色彩是光对人的视觉与大脑的刺激和作用而产生的一种视知觉。

1.1 色彩构成的意义

将两个或两个以上色彩的最基本要素，按照一定的规律和法则重新搭配、交变，组合成新的理想的色彩关系的过程称为色彩构成（图1-1）。作为一种科学体系，它研究色彩构成的原理、规律、法则和技法，用科学的分析方法和逻辑秩序，创造出一种新的色彩形式，以获得色彩审美价值。

建造或结构组合是"构成"一词的特定含义。作为构成，无论是过程还是结果都体现了一种创造的行为。

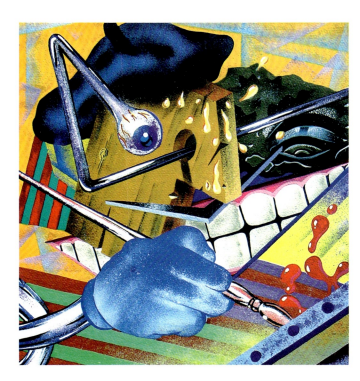

▲ 图1-1 色彩构成—命题综合设计
用两个以上色彩的基本要素，按照命题进行多个知识点交叉的设计。

过程——内部组合的结构创造；结果——物体外部的形式创造。因此，从某种意义上说，色彩的构成可以称为色彩的创造。

色彩的创造需要创造思维。色彩的构成在于培养对色彩表现形式的创造性思维方式。这就是色彩构成的价值和意义所在。

1.2 色彩构成课程设置的意义

色彩的"构成"过程，是一个形象化设计的过程。它不仅要求掌握一定的理论，其实践性也很强，在整个艺术设计领域中具有不可替代的职能。特别是以课程设计的形式为考核点，使该学科更规范、更科学。

色彩构成的内容，不应是一味的复制色立体、色相环和色标等等。实际上，作为现代工业产业和信息传播工具的色立体，是十分科学的体系，经过了非常严格的检测。例如，在遥远的美国公布了一组流行色彩，我们可以不通过邮递色样，只用手中的色立体便可迅速、准确找到它们的色标，及时安排生产。如果不严格、不科学，很容易产生随意性，产生副作用。

今天，人们对色彩的研究虽然涉及诸多学科领域，但主要是物理学、生理学、心理学和美学的知识结构要素。人们通过对物理学知识的研究，科学地认识色彩的性质；通过对生理学知识的研究，科学地把握色彩的视觉规律；通过对心理学知识的研究，了解色彩的情感；通过对形式美学知识的研究，掌握色彩的造型规律。

1.3 这样才能做好色彩构成设计

一 认真阅读和钻研教材

要想做好设计，首先应根据教学大纲规定的内容与考核目标，认真学习教材。在泛读教材的基础上要结合考核点的内容和提示，学好教材的重点理论部分。要防止因考核以形象设计为主要内容而忽视理论学习，必须充分认识教材的理论学习对设计实践的指导作用。

二 重点做好课程设计

课程设计（图1-2）是本课程考试的主要形式。设计者应在重视教材理论学习的基础上，重点做好课程设计的训练和实践。设计时应参照课程命题的内容和提示，在弄懂弄通有关课程设计的基础上，通过思考、分析，从整体上把握课程设计的主题内容、设计特征、设计形式和设计方法。最后则用最简明、准确的形象语言设计出主题突出、层次丰富、造型有趣的课程设计。因此，对教材理论部分的研读有助于加深和丰富对设计的理解、分析和应用。切忌不认真钻研教材和不勤于设计实践的偏向。

三 努力提高基本技能

好的课程设计离不开娴熟的技艺表现力。只有将提高基本技能水平与课程设计实践相结合，才能使知识化

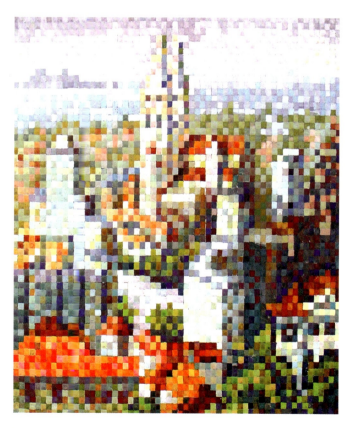

▲ 图1-2 色彩构成课程设计—空间混合
色彩构成的课程设计，是按照内容指定的单一知识点所进行的设计训练。

为能力。勤学苦练，熟能生巧，并在设计实践中不断摸索，掌握基本技能和技巧的表现规律。

四　有效地提高综合设计能力

综合设计是要求设计者能够运用已学过的知识，用形象对两个或两个以上的知识点进行综合表现的设计行为。是对设计者进行综合应用能力层次的考核。在课程设计训练中有意识地将两个或两个以上的知识点进行交叉式综合设计，提高综合设计能力。要想做好综合设计首先要多观察，勤思考，丰富设计阅历。还要勤练笔，多实践，提高表达能力。在学习教材的同时，可以有意识地借鉴其中的一些设计方法和表现技巧，而有指导地反复进行设计——改进——再设计的实际操作训练，才是提高综合设计能力的最有效途径。

1.4 色彩构成的量化目标和考核

考核艺术形象的综合表现能力，对于有关艺术院校设计类各专业来说，既是必不可少的经常性工作，也是检查教学质量非常重要的手段。为了真正体现"公开、公平、公正"的原则，使考核确实起到导向作用和激励作用，其终极目的就是使师生明确教学目标，增强竞争意识，落实考纲要求，提高教学质量，使艺术设计的考核工作规范化、科学化，有章可循，特制定此量化目标和考核方案。

一　考核对象

艺术院校设计类各专业《色彩构成》课程的学生作业及其设计作品（图1-3）。

二　考核内容

针对《色彩构成》课程的专业特性及大纲的要求，确定其考核的内容为：

内容　创意　结构　节奏　形象
趣味　着色　画面　形式　个性

三　考核标准

（1）内容正确　创意鲜明　是属于对知识点理解和构思能力方面的考核。要求做到答问明确，主题突出。形不达意的则是对知识点和命题理解能力差的表现。

（2）节奏流畅，结构完整　是考核设计者对知识点的画面层次和结构要求的表述。要求设计者在切题达意的基础上力求构图完整，结构严谨，层次丰富，流畅统一。做到会搭架子，搭好架子。

（3）形象清晰，趣味性强　是对设计者提出的造型能力及结合知识点用形象语言表述能力的考核。要求设计者具有良好的审美修养和艺术形象设计的表现力。

对知识点和形象的表述要做到：造型清楚，设计合理，形象生动，表述得体。有个性，有趣味，能表达出设计者良好的审美素养和造型基础。

（4）着色均匀，画面整洁　是对知识点表述的基本技能层次的考核。要求做到熟练、迅速、准确、洁净。工具使用训练有素，表现出良好的基本技能技巧。

（5）形式新颖，个性突出　是对设计者更高层次的要求。艺术的美主要是艺术形式的美，创造和创新是艺

▼ 图1-3　色彩构成作品—色彩肌理构成设计

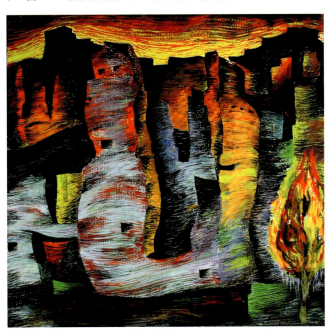

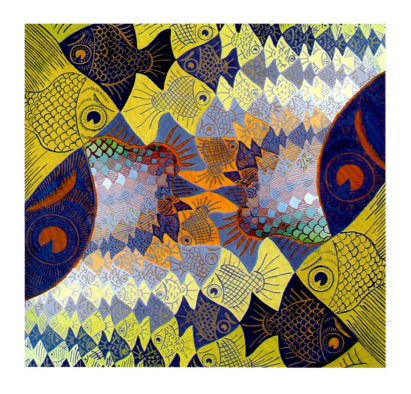

色 彩 构 成 量 化 考 核			
内容正确 创意鲜明 20%	-2	浮动分	+ /
节奏流畅 结构完整 20%	-5		- /
形象明晰 趣味性强 20%	-3	总分	85
着色均匀 画面整洁 20%	-5	评分人	刘金島
形式新颖 个性突出 20%			

◀ 图1-4、图1-5 为量化考核的实例

术的生命。形式别致有所创新，应成为艺术设计者不懈追求的目标。

四 考核方法

进行量化考核，要将考核的分数按考核层次和考核点进行合理分配分值。考核内容能力层次的分值分配比例为：

（1）理解和构思能力层次考核占20分。未达到要求的酌情扣减，直至此项无分。

（2）构图能力和结构层次考核占20分。未达到要求的酌情扣减，直至此项无分。

（3）形象设计和形象语言能力层次考核占20分。未达到要求的酌情扣减，直至此项无分。

（4）基本技能和卷面能力层次考核占20分。未达到要求的酌情扣减，直至此项无分。

（5）表现形式和创新能力层次考核占20分。未达到要求的酌情扣减，直至此项无分。

需要说明的是，为了保证艺术学科的创造特性，"形式新颖、个性突出"层次的考核，有上下增减10分的浮动权。也就是说，如果作品的表现形式和创新方面表现突出的，可享受10分以内的加分权；如果作品污浊，着色不均匀的，在原分值的基础上再扣减10分。这样可使设计者对作品内在品质——创造，外在品质——平面效果的质量意识，在保证艺术个性充分发挥的前提下，得以全面提高。

五 操作程序

（1）以大纲要求和考核题目对照作业及作品。
（2）在作业的背面钤上评分情况表格章。
（3）按考核的十个考核点、五个层次分别量化。
（4）把量化分值逐一填入表格内。
（5）在量化总分的基础上，写清创新层次和画面层次的增减分（+10分或-10分）。
（6）评分人签字(图1-4、1-5)。

2
色彩三属性设计

色彩包括色彩光线和色彩颜料,是两种完全不同的现象,但它们又有着共同的认知特征和属性。

2.1 光与色

色彩的感觉离不开光,光是色彩发生的原因,色是光的刺激而产生的结果。

光是光源通过直射、透射、反射、漫射和折射等几种形式进入人的眼睛的。在物质世界中,凡能自己发光的物体叫光源。光源有两种:一种是自然光;另一种是人工光。太阳是主要的自然光源。灯光、烛光等属于人工光源。现代科学证实,光是一种电磁波,而且波长较短,在380~780nm这个很小的波长范围内是可见光,而波长最短的是宇宙射线,最长的是交流电(图2-1)。

17世纪,伟大的英国物理学家牛顿在剑桥大学的实验室里发现了色彩的成因,他把太阳光从一小孔导入暗室,通过三棱镜将无色的日光分离出红、橙、黄、绿、蓝、紫等色光。这些是不可再分离的单色光。日光称白光。白色光在分离途中加凸透镜后能复原成白光,所以白色光也称为复色光。由于各种色光的波长不同,折射率也不同,在人的眼睛中会产生不同的颜色感觉。其中红色的光波最长,折射率最小;紫色波长最短,折射率最大。

2.2 物体色

一 相同光源下不同物体的物体色

生活中人们常常与各种物体打交道,实际上,物体的本身是不发光的。一个物体的色彩一般由物体的表面和该物体对光的反射两种因素决定。在光线的照射下,

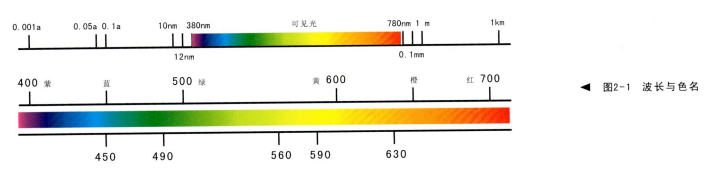

◀ 图2-1 波长与色名

物体色是由光源色经物体吸收、反射、透射和折射等反应到人的视场中的一种光色感觉。

二 不同光源下相同物体的物体色

同一物体，由于光的强弱不同，性质不同或所处的周围环境不同等，物体的色彩会有所变化。

在千变万化的自然界里，那些本身不发光的万物之色（如服装的色、植物的色以及建筑的色等）可以统称之为物体的色。

2.3 色彩的三属性

一切的构成行为都是对已知要素的重构。色彩的明度、色相和纯度（色彩三属性）是色彩最基本的构成要素，也是我们走入神秘、奇境般的抽象色彩王国，寻找色彩真正价值的源头。

一 明度

明度是指色彩的明暗程度。包括纯色与白色和黑色相往复的单一色相的明暗关系。明度相对于色相和纯度，具有较强的独立性，它可以用黑、白、灰的无彩色关系单独表现出来。而色相与纯度则不同，必须依赖一定的明暗才能显现。明度是色彩的骨骼，是色彩的关键。

二 色相

色相是指色彩的相貌，是颜色彼此相互区分最明显的特征。如红、橙、黄、绿、蓝、紫，每一个色名都表示一个特定的色彩印象，而它们之间的差别就是色彩的相貌不同。色相是色彩的华美肌肤，是色彩的灵魂（图2-2）。

三 纯度

纯度又称饱和度或鲜度，是指色彩的鲜浊程度和含色量的程度。如红色，当它混入了白色之后变成了淡红色。淡红色的明度比红色提高了，但是由于淡红色中红

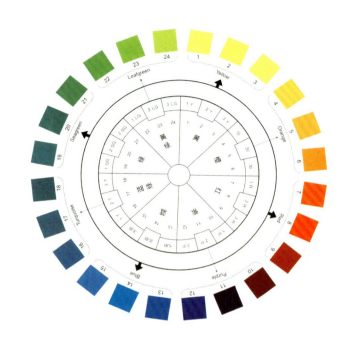

▲ 图2-2 奥斯特瓦德24色色相环　色相环是色相的标志。

▼ 图2-3 孟塞尔色立体　中心轴纵向表示明度变化，由轴心向外横向表示纯度，最外端的点或环表示色相。

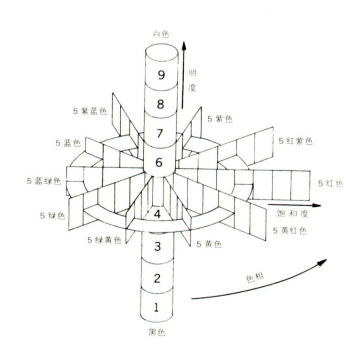

色的含量减少了,使得鲜艳度降低了,也就是说淡红色的纯度比红色减弱了。纯度体现色彩内向的品质,是色彩的精神,见图2-3。

2.4 色彩推移构成设计

一 明度推移构成设计

明度推移构成设计又叫明度渐变构成设计。它是将色立体纵向轴中所表示的黑、白、灰明度渐变关系用色彩构成的形式表现出来的特有的秩序美感。将图形设计的结构美和形象美相互结合,使单一色相的明度变化产生空间及量与质的变化,形成一种层次丰富多变的和光线放射的效果,从而创造出一种新的、理想的、幻境般的色彩佳境。

明度推移构成设计的方法和步骤:

裱纸 要想着色均匀,首先要将纸裱好。裱纸时,先在纸的表面打上少许清水,在纸背面的四周边宽1cm左右处涂抹浆糊,或用双面胶带纸、水胶带等粘合在画板上。粘合时必须将纸拉平,四周压实。裱好后纸面要平放,慢慢地晾干,否则纸面张力不均匀,易开裂。同时注意不要将裱好的纸放在太阳光下曝晒,或炉火旁烘烤,否则也会开裂。

绘稿 首先在一张白卡纸上作 25 cm × 25 cm 的方框(注意方框一定要取正),然后在方框内用铅笔绘出设计的图形稿,原则是便于推移制作,有明显的步幅变化和层次结构,见图2-4。

颜色除胶 减少颜色中胶的含量,便可以使着色均匀,所以需要除胶。除胶时先将需要使用的两种颜色挤在调色盒的格子中,用清水浸泡15分钟左右,然后用干笔或海绵等将含胶的水清除,再加入清水调和。

调色 在调色盒的空格子内用试控法进行调色。要尽自己最大努力调出尽可能长的色级,以达到拓宽色域之目的。调色时要注意推移的渐变动律的构成设计,要求色阶的秩序必须同步度,否则会出现凹凸感,效果不良。

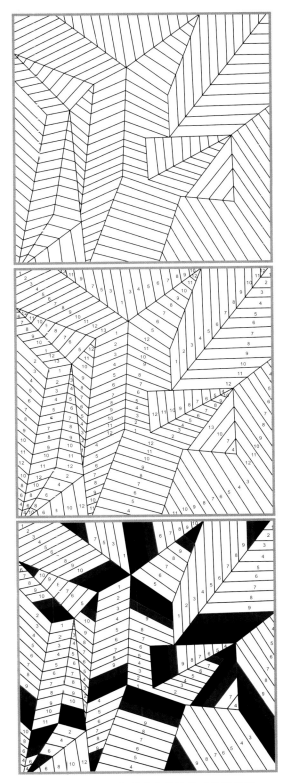

▲ 图2-4~图2-6 色彩明度推移构成设计步骤

▲ 图2-8 色相环周长取为1/4的效果

▲ 图2-9 色相环周长取为2/4的效果

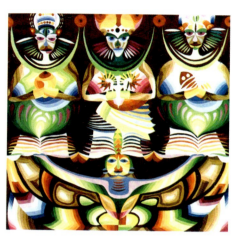
▲ 图2-10 色相环周长取为3/4的效果

结构层次设计 根据调好的色阶数量，用铅笔在画稿上设计出节奏变化不同的结构层次，使图案设计的效果做到色阶构成的步幅不同，步调一致，节奏流畅，变化统一，见图2-5。

依次着色 着色时要按照预先设计好的图形中的序号，处理好先后的顺序，依次着色。要尽可能地使用直尺、直线笔和圆规等制作工具，做到涂色均匀，画面整洁，见图2-6、图2-7。

二 色相推移构成设计

色相推移构成设计，是把色相环上的色相排列所表现出来的彩虹般的秩序美感，运用到图形设计中所形成的一种色相秩序的构成形式。

在色相推移构成设计过程中，由于对色相环周长选择的不同，其节奏的变化也会不同，获得的图案的色彩

▼ 图2-7 色彩明度推移设计作品

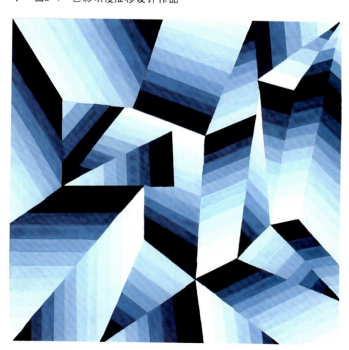

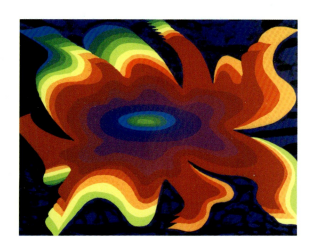

▲ 图2-11　色相环周长取为4/4的效果

效果也不一样。一般可分为4/4、3/4、2/4、1/4等不同阶段。当所选择的色环的位置发生不断变化时，还会产生色彩的冷、中、暖等不同的色彩感觉，见图2-8～图2-11。

色相推移的构成设计不仅表现出明度秩序构成设计所能表现出的光效果，而且还能表现出色相本身所特有的色彩的丰富情感和色调美感，是拓宽色域、认识色彩相貌品质的极好手段。

色相推移构成设计的方法和步骤：

裱纸　（同前）

绘稿　在裱好的纸面上取25cm×25cm的正方形，并在方形内设计图形。图形的设计要适合表现渐变秩序美的结构要求，见图2-12。

调色　在十分干净的、空的调色盒内，根据该课题设计的需要和要求，选择色相环秩序中不同周长的色相组合进行调色，一般每组色相推移渐变的色阶组合应在12个以上。

着色　根据设计的图形和色相推移渐变的序号依次着色。着色时先上同一色号的第一个颜色，待上好的第一个颜色完全干后再上第二个颜色。

如果不等第一个颜色干好，就上第二个颜色，容易使两色互相浸透，造成两色之间的边际不清，影响设计的质量，见图2-13～图2-15。

三　纯度推移构成设计

纯度推移的构成设计与明度推移构成设计的制作方法相近，明度是在色立体中作纵向的黑、白、灰的动律的渐变，而纯度则是在色立体中作横向的纯色与中心轴的浊（灰）色的往复。纯度具有内向的品格，纯度的变化不仅会使色彩显得极其丰富，还会带来色彩性格的变化。

▼ 图2-12～图2-15　色相构成推移设计步骤

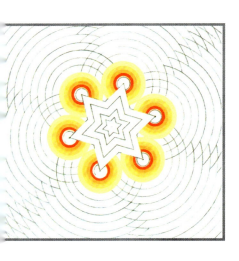 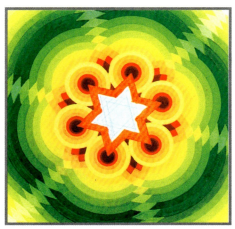 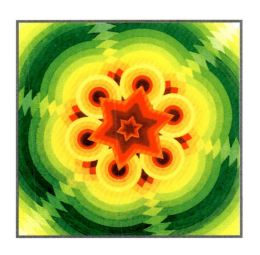

纯度推移构成设计的方法步骤：

绘稿 首先在一张白卡纸上作 25 cm × 25 cm 的方框，然后把它四等分，取其中一个12.5cm×12.5cm的方形设计图形，并将设计好的图形作方向性移动，重复四次，见图2-16。

调色 在干净的调色盒内，用除过胶的黑色和白色调和成灰色。灰色的选择要注意与纯色之间的明度色差，不宜太浅，也不宜太深。认识纯度时要尽可能减少明度的干扰。然后任选一纯色与之往复。在同步度的前提下，尽可能拉大纯色与浊色间的级差。

着色 依次分别填入不同步度变化的颜色，构成以纯度为主的推移构成设计，见图2-17和图2-18。

四 色彩三属性推移的综合设计

将色彩的明度、色相和纯度三种推移方式置于同一画面之中的构成设计，叫做色彩三属性推移的综合

▲ 图2-16 图形设计好后作方向性移动

▼ 图2-17、图2-18 纯度推移的构成设计的步骤

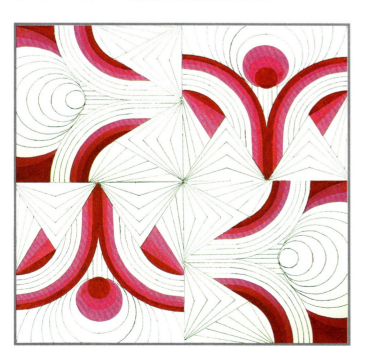
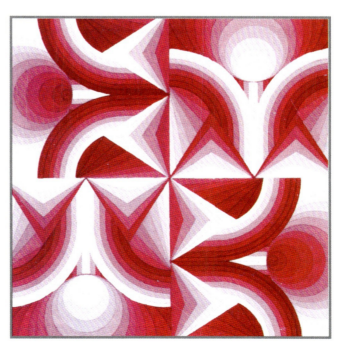

设计。做一个设计可以同时得到三种不同渐变方式的综合训练。它的实用性很强,一般常用于商业广告、书籍装帧及招贴等各种平面设计中。

其制作方法应根据图案设计需要,将明度、纯度和色相等三种渐变构成设计分层次、按步骤、依次着色。

三属性推移综合设计的方法和步骤:

绘稿　首先在裱好的图画纸上作 30cm×30cm 的方框,在方框内用铅笔绘出适合三属性推移设计的图形稿,见图2-19。

调色　分别将明度、纯度和色相三种不同的色彩渐变关系,用试控的方法进行调色。无论是明度、纯度,还是色相,它们的色阶秩序必须同步度,而且色级越长越好。

依次着色　着色时要按预先的设计做到心中有数,处理好明度、色相和纯度三者之间的先后顺序,依次着色,见图2-20、图2-21。

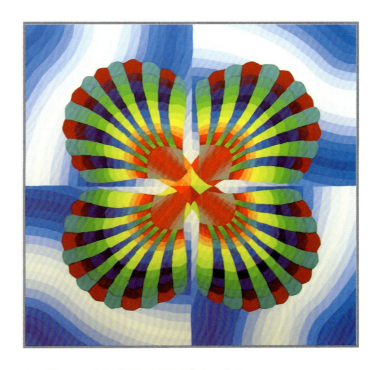

▲　图2-21　色彩三属性推移综合设计作品

▼　图2-19、2-20　色彩三属性推移综合设计的步骤

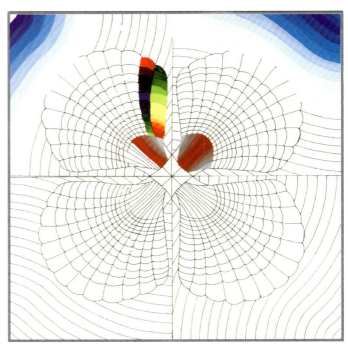

2.5 课程设计—色彩三属性推移

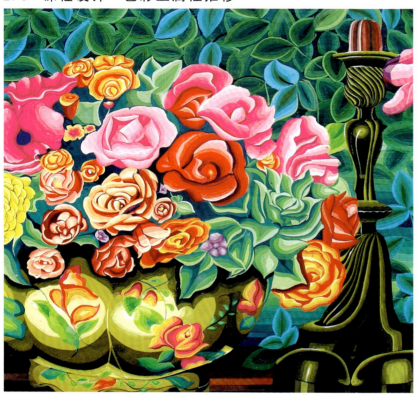

◀ 图2-22 三属性综合设计—花卉

▶ 图2-23 明度推移设计—风景

▼ 图2-24 色彩明度推移设计—窗
作品《窗》的色阶秩序符合渐变动律的特征，做到了同步度，没有出现凹凸的感觉，该作品通过图形设计和结构层次的变化，给人一种色阶的步幅不同，步调一致，节奏流畅，变化统一的美感。特别是洁净和工整的画面效果，表现出设计者良好的技术水平和功力。

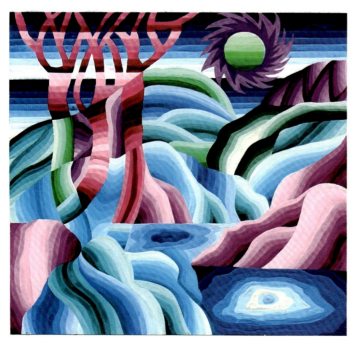

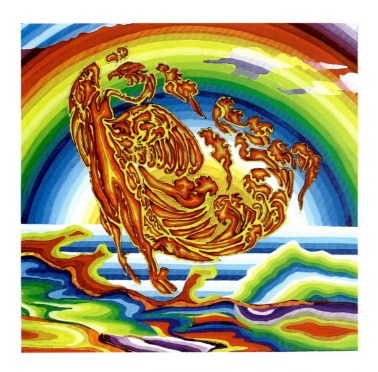
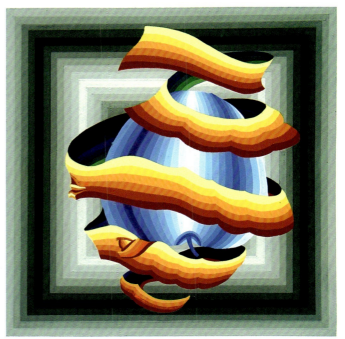

▲ 图2-25 色彩三属性综合推移设计—火凤　　　▲ 图2-26 色彩三属性综合推移设计—苹果

▼ 图2-27 色彩三属性综合推移设计—射日　　　▼ 图2-28 色彩三属性综合推移设计—树神

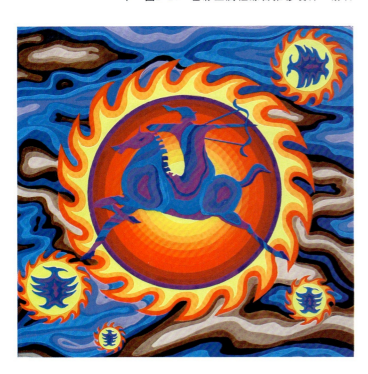
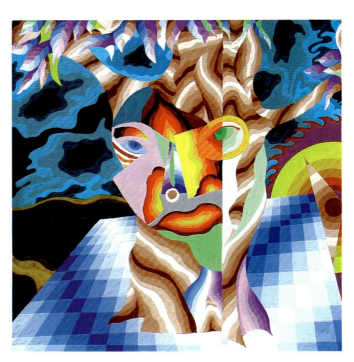

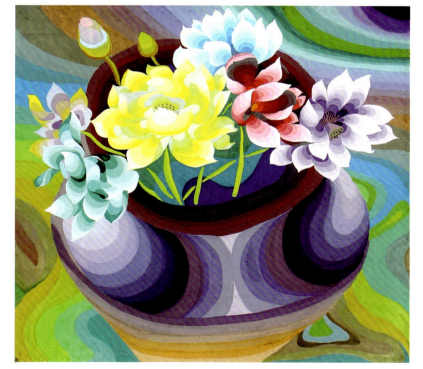

▼ 图2-29 色彩明度推移设计—松鹤

▲ 图2-30 三属性推移综合设计—小屋

◀ 图2-31 色彩三属性推移综合设计—花卉

作品《花卉》，以它独有的色彩性格和色彩语言，向人们展示了装饰美的魅力。用明度秩序表现的每一个花朵生气昂然，争奇斗艳，尽吐芬芳。而纯度和色相互混的渐变动律打扮着陶瓶，装点着背景，显现出诗般的意境。

3

色彩补色构成设计

色彩是由视觉器官——眼睛输入人的大脑的，因此了解人的视觉器官的生理特征和功能有助于我们对色彩视觉规律的认识和把握。

3.1 色彩的视觉生理机制

眼球是由角膜、虹膜、水晶体、玻璃体、黄斑、盲点、视网膜和中央凹等组成（图3-1）。色光的信号主要是由视网膜上含有感光功能的杆体细胞和锥体细胞传导到神经节细胞，再传导到大脑皮层枕叶视觉中枢神经而产生色彩感觉的。

杆体细胞又称视杆细胞，它的功能是用以区分色彩的明暗关系，而不能区别色彩的相貌。例如，当我们从

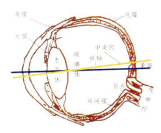

▲ 图3-1 眼球的结构示意图

光明的室外走进很暗的电影院时，起初看不清周围的一切，随着时间的推移，渐渐看清了周围的人的轮廓，再往后还可以借助放映机的光亮，渐渐地能看清坐在自己旁边人的形象。如果留心还会发现，由于光线很暗，常常会对坐在自己身旁人面部的肤色和衣着的色彩产生错觉。这主要是作为具有夜间活动视觉机制的杆体细胞的功能和作用的结果。

锥体细胞又称视锥细胞，其功能是区分色彩中的变化关系。锥体细胞含有接受红、绿、蓝三种感光作用的感光蛋白元，它与色光的三原色对应。以绘画写生为例，当几个人同时画一组静物时，有的人的画面效果是黄绿色调，有的人的画面则是蓝紫色调，这都是由于人们的某种感光蛋白减少的缘故。一旦三种感光蛋白元都很少或没有时，将会产生色弱和色盲。

由上可见，色彩的感觉包括颜色关系和明暗关系，是由杆体细胞和锥体细胞共同完成的。

3.2 色彩的补色特征

色彩视觉生理机制能使人认识色彩互补的特质，叫做补色。补色分物理补色和生理补色两种。

一 物理补色

物理补色是色彩在视觉外产生补色效应，而后再进入视觉的现象，它包括颜料和色光两种不同混合而形成

◀ 图 3-2 注视图中红色的人形纹样。20~30秒后将视线向左移动到黑点的位置，会产生绿色的人形纹样的残像。

的补色。由于混合的物质不同，混合得到的补色效果也不同（这点将在色彩混合章节详细说明，并附图示）。

一种是把两种颜色按比例相混合，得到的是无彩色系的近似于黑色的黑灰色，这两种颜色就是互补色。

另一种则是把两种色光相混合，得到的是无彩色系的白色光，这两种色光即为互补色光。

二 生物补色

生理补色是一种由视觉神经系统作用，在视场内产生并感知的色彩互补现象。

在眼睛的视网膜上分布着能接受红、绿、蓝三种色彩感光作用的三种感光蛋白元，是一个均衡的感色神经系统。在某种单色光或单一色的刺激下，这种均衡被打破，产生视觉神经的兴奋。而当这种视觉刺激作用突然停止时，视觉并没有完全消失，产生了一种残像，是视觉神经兴奋所留下的痕迹。这种残像又分阴性残像与阳性残像。阴性残像与阳性残像是一种色彩的互补效应，叫做生理补色。例如：当长时间观察一种红色后，视线迅速移向白色，开始在1/20秒时间内还能感觉到红色的痕迹，叫做阴性残像，随即便会变成与之互补的一种绿色痕迹，叫做阳性残像（图3-2）。由于完全是视觉神经作用的结果，因此叫做生理补色。

3.3 色彩互补的构成设计

利用色彩补性特征中物理补色的颜色互补原理，与对比或推移的构成形式相结合，构成了色彩互补的构成设计。它的训练目的是通过把两种颜色按一定比例相混合，得到无彩色系中近似于黑色的黑灰色，从而加深对互补色的理解和认识。互补色在色彩的对比中是一对十分特殊的对比，两色之间的对比既鲜明又和谐。在整个色相环中红与绿、黄与紫、橙与蓝等都是补色关系。了解补色的特性，并且对每对补色变化过程获得感性的认识，可以为以后的色彩空间混合、对比、调和及结构设计打下基础。

互补色构成设计的方法和步骤：

绘稿 在 25cm×25cm 的方形内设计适合补色对比或补色推移的图形和图形结构设计，见图3-3。

调色 选择红和绿、蓝和橙、黄和紫等三组补色放入干净的空调色盒内，除胶后加入清水，按试控的方法调色。补色推移的调色要注意互补两色的冷暖色性，一般多选用同一色性的两个补色。例如，当红色选择的是暖红时，绿色也应选择暖绿，否则，两色调出的黑灰色及中间过渡色会过于混浊。

依次着色 着色时可根据设计要求，分组按层次和结构秩序依次着色。图3-4是互补色构成设计的着色步骤效果，图3-5是互补色构成设计的完成稿。

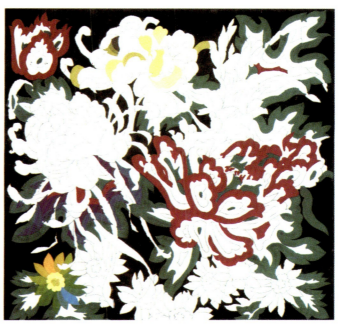
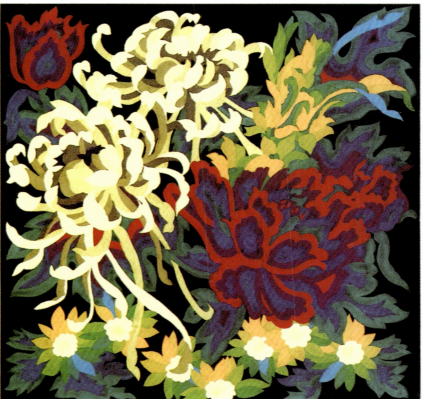

▶ 图3-3～图3-5　互补色构成设计步骤

3.4 课程设计—色彩补色构成

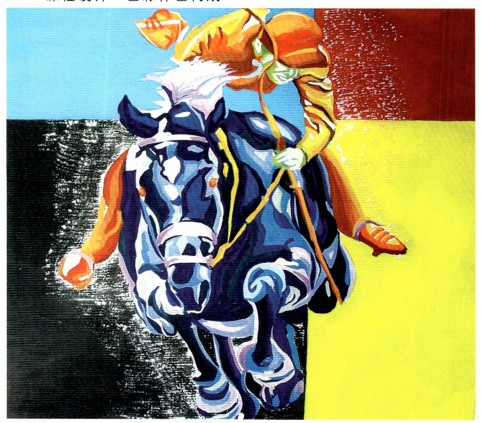

◀ 图3-6 补色对比设计—飞跃

▶ 图3-7 补色推移设计—雄鹰

▼ 图3-8 补色推移设计—神鱼

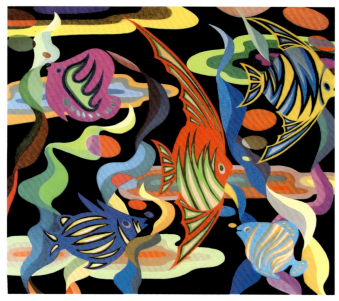

色彩补色构成设计 ■ 19

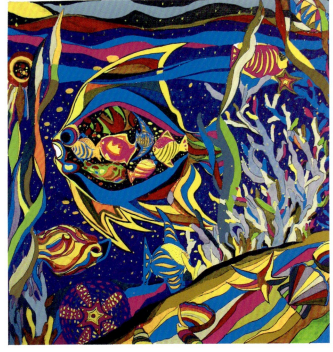

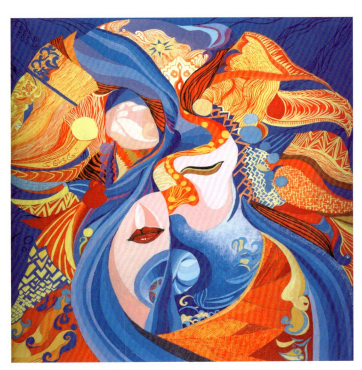

▲ 图3-9 补色对比设计—童话

◀ 图3-10 补色对比设计—幻想

▶ 图3-11 补色对比设计—友谊

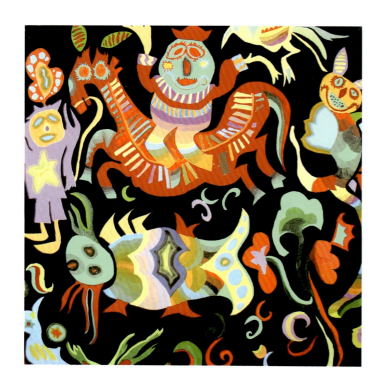
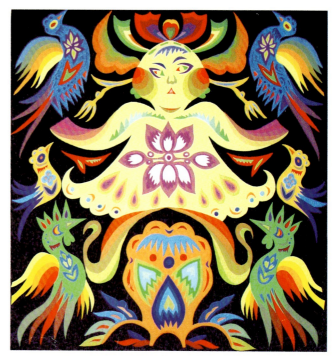
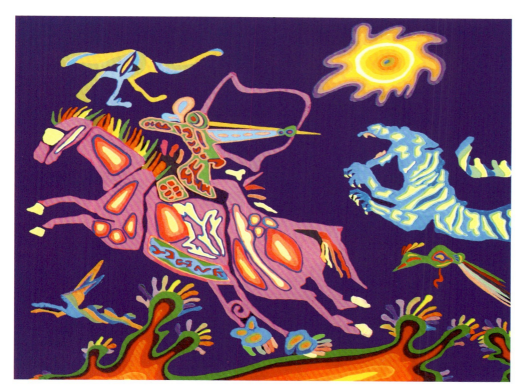

▶ 图3-12 补色推移—富贵鱼

▲ 图3-13 补色推移—戏凤图

◀ 图3-14 补色对比—射虎图

4
色彩混合设计

在色彩构成中，学习色彩混合理论的主要目的是能正确地掌握色彩的各种不同类型的混合方式，了解各种色彩混合所产生的不同视觉现象，掌握各种色彩混合的设计规律和设计方法。

色彩的混合一般有三种：加光混合；减光混合；中性混合。前两种，是在视觉外混合，而后进入视觉的；后一种是进入视觉之后才发生混合的。

4.1 加光混合

加光混合是指色光的混合。当两种或两种以上的色光混合在一起时，光的亮度提高，其总亮度等于相混合各色光的亮度之和。例如，一个教室内有红色光的灯为50W，绿色光的灯50W，那么这个教室同时照射的亮度应为100W。加光混合最显著的特征是混合后色光的亮度增高，故称为加光混合。

构成加光混合的三个最基本色为红、绿、蓝。这三种色光是不能用其他色光混合而产生的，是色光的三原色。

红色光 + 绿色光——黄色光
红色光 + 蓝色光——浅红色光
蓝色光 + 绿色光——浅蓝色光

红、绿、蓝三个原色光的混合，构成明度增加的白色色光，见图4-1。

4.2 减光混合

当无彩色的白色光线照射到有色滤光胶片时，一部分光被反射，一部分光被吸收，另外受阻止会散失掉一部分。胶片加入越多，光线越弱，色彩越暗，因此称之为减光混合（图4-2）。

颜料的混合属于色彩的减光混合。构成减光混合的三个基本的原色是红、黄、蓝。

红色 + 黄色——橙色
红色 + 蓝色——紫色
黄色 + 蓝色——绿色

红、黄、蓝三个原色相加得到近似于黑的黑灰色。

 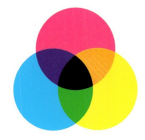

▲ 图4-1 加光混合示意图　　▲ 图4-2 减光混合示意图

减光混合的最显著特点是混合后颜色的明度减弱,纯度降低。

4.3 中性混合

中性混合是一种色彩进入视觉之后才发生的混合。由于这种混合后的色彩亮度与加光或减光混合不同,是混合各色的平均值,因此人们把这种色彩混合的方式称之为中性混合,见图4-3。

中性混合在艺术设计方面的主要表现形式是空间混合。空间混合区别于加光混合和减光混合,它是通过在一定的空间距离内,把并置或相交着的色彩斑点、色块或线条等感觉成一个新的色彩。

由于这种混合方式主要是通过视觉神经功能和空间距离共同完成的,因此色块的大小与空间的距离成为两

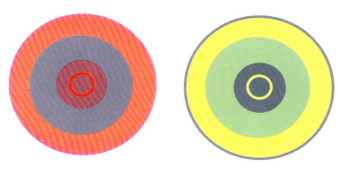

▲ 图4-3 中性混合示意图

个主要的构成要素。一般情况下,色块越大,所需混合的距离越远;色块越小,所需混合的距离越近。

空间混合,是在一定的距离内,凭借颜色排列出现的色光现象所形成的一种反射光的混合,也是在视觉信息传递过程中由眼的视网膜感知并产生的混合。这种混合的效果使颜色的亮度既不增加,也不减低,而是混合各色亮度的中间值。所以它要比用颜料直接混合的效果更明亮、更鲜艳、更生动。

色彩空间混合的特点是:在形的表现方面"近看豆腐渣,远看一朵花";在颜色的表现方面,亦可以少胜多,亦可以多求少;在视距方面,视距不同,色彩效果也不同。由于空间混合能使色彩具有空气感,可以表现各种物体,特别适合表现颤动着的光的感觉。

色彩的空间混合设计,可以用色彩的明度、色相、纯度和冷暖等要素构成四种表现形式。

一 以明度为主的空间混合设计

以明度为主的空间混合设计,是指以色彩要素中的明度要素为主的空间混合设计。它强调明度要素在空间混合过程中的主导作用。其特点是尊重原画稿中已有的

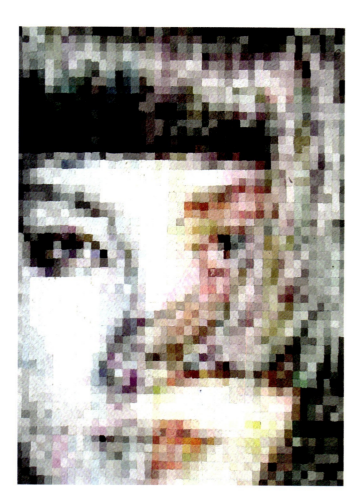

▲ 图4-4 以明度为主的空间混合构成设计—女大学生

色彩调性关系，所填充的色块要求与原色调不变，只是作明度反差的调整，见图4-4。

二 以纯度为主的空间混合设计

以纯度为主的空间混合设计（图4-5），是指以色彩要素中的纯度要素为主的空间混合设计。它强调纯度要素在空间混合过程中的主导作用。在设计时，色彩的组合要比原画稿的色彩纯度大大提高。在一定的距离内

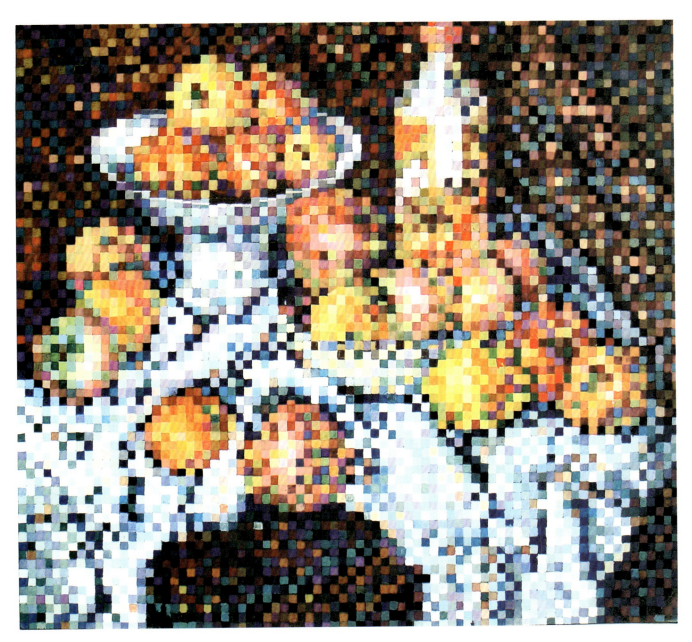

▲ 图4-5 以纯度为主的空间混合设计—静物

通过空气透视，可得到与原画稿色彩关系相近，又比原画稿的色彩更加艳丽、鲜美、响亮的画面效果。

三 以色相为主的空间混合设计

以色相为主的空间混合设计（图4-6），是指以色彩要素中的色相要素为主的空间混合设计。它强调色相要素在空间混合过程中的主导作用，它要求使用原色或补色，如绿色应用黄色和蓝色并置而成。黑色可使用红和绿、黄和紫或蓝和橙不同补色的色彩关系来完成。设计不同的有彩色的灰色时，可以在原色块中加入少量的补

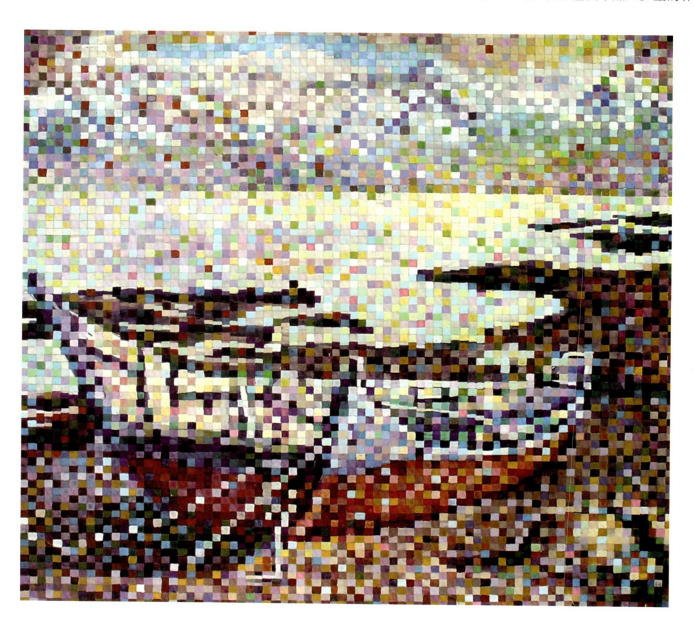

▲ 图4-6 以色相为主的空间混合设计—岸边的小船

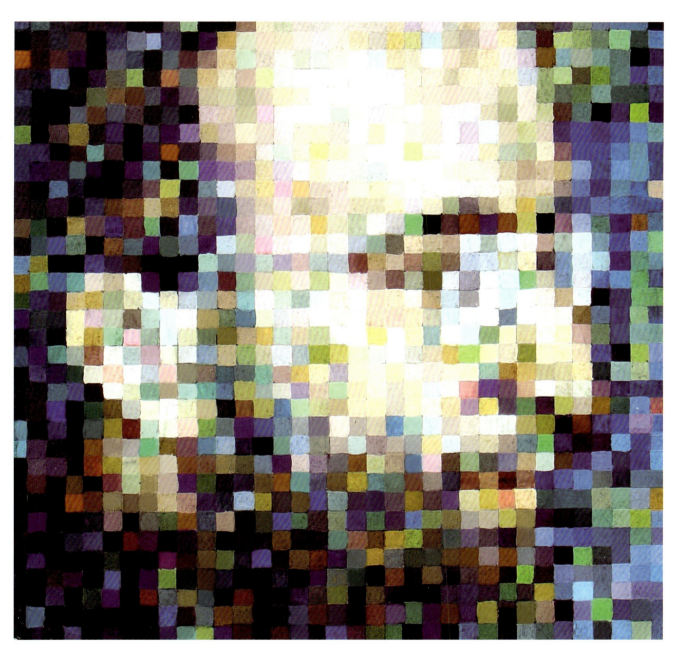

▲ 图4-7 以冷暖为主的空间混合设计—带眼镜的男人

色色块。因此，在设计以色相为主的空间混合时，首先要考虑尽可能的使用补色。

四　以冷暖为主的空间混合设计

以冷暖为主的空间混合设计（图4-7），是指以色彩要素中的冷暖要素为主导作用的空间混合设计。这种空间混合设计，不追求色块之间的明度差别和色彩的鲜艳。它是根据色彩中的冷色和暖色的色彩不同，对光的

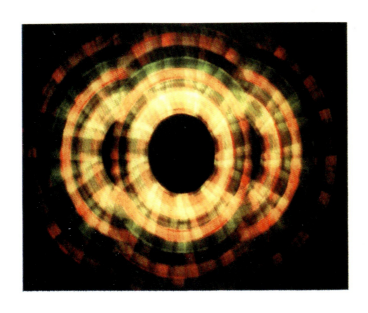
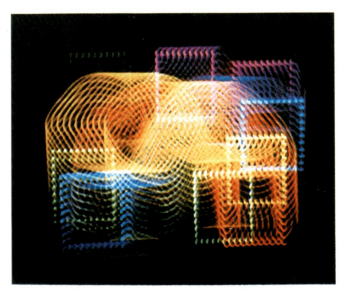
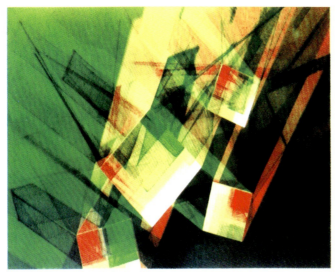
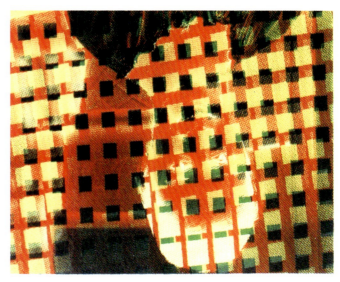

▲ 图4-8～图4-11 课程设计—光构成设计作品

辐射也不同的原理，使并置着的冷色和暖色，通过距离达到明度差异的。

4.4 色彩混合构成设计

色彩混合构成设计，是根据色彩的加光混合、减光混合和中性混合的原理，分别采用光构成设计、透叠构成设计和空间混合设计三种形式来表现的设计。

一　光构成设计

光，原本是没有形状的，但是在科学技术飞速进步和普及的今天，人们可以用现代产业的仪器和道具毫无

困难的掌握它，使原本不是用来作艺术表现的光，广泛地应用于艺术创作和艺术设计。在今天，有关色彩的加光混合已经独立为光构成设计学科，图4-8~图4-11是光构成设计作品。

二 色彩透叠构成设计

色彩透叠构成设计，是根据色彩混合中减光混合的原理与透叠骨骼的构成形式相结合而形成的一种构成设计。透叠的关键是"叠"，也就是说两种或多种形状必须相叠加，是形与形之间的重叠。敷之颜色后被称为色彩的透叠。

色彩透叠设计分为减光透叠设计和骨骼透叠设计。

（一）色彩减光透叠设计

色彩减光透叠设计(图4-12)，是色彩实际调和的透叠设计。当两种颜色相透叠时，相叠部分的颜色是相叠

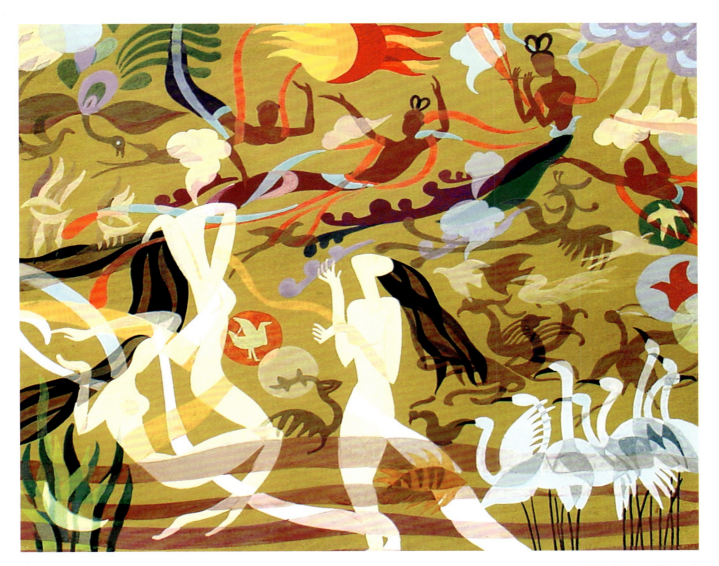

▲ 图4-12 色彩透叠构成设计——敦煌风韵

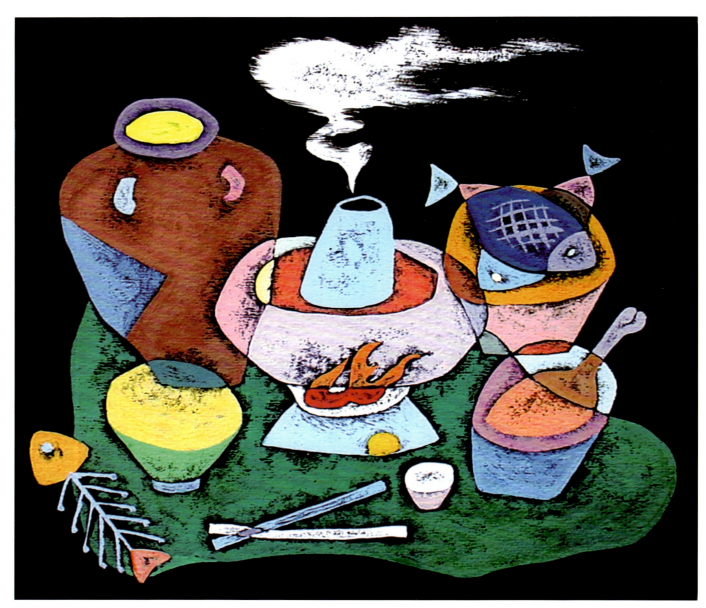

▲ 图4-13 骨骼透叠构成设计

的两种颜色按比例调和而成的。它追求色彩减光混合调色的真实性。

（二）色彩骨骼透叠设计

骨骼透叠设计是当两种颜色相叠时，相叠部分图形的颜色不一定是被相叠的两种颜色实际混合的结果，可以任意选用相叠两色以外的颜色，它只是应用透叠的骨骼，追求色彩的透叠形式和色彩的装饰效果，见图4—13。

色彩透叠设计的方法步骤：

绘稿　在25cm×25cm的方形内绘出适合于色彩透

叠设计的图形,见图4-14。

调色 把所需要使用的颜色提前挤放在干净的调色盒内,加净水除胶。调色时需注意色彩的浓度,做到既不要太稠,也不要太稀。过稠或者过稀都不易将色彩涂匀。

依次着色 着色时(图4-15～图4-17),首先要着没有被透叠部分的颜色,待颜色完全干好后再上相透叠部分的颜色。根据设计的要求,将相透叠两色或多色按

▼ 图4-14～图4-17 色彩透叠构成设计的方法步骤

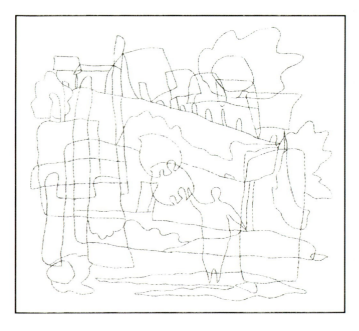
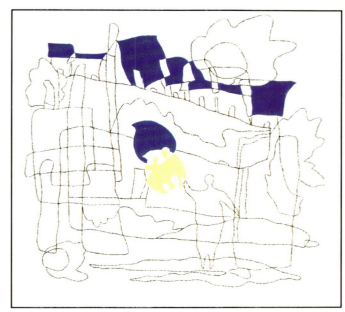
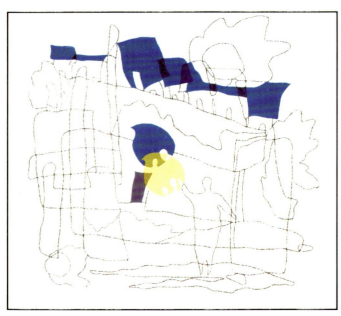
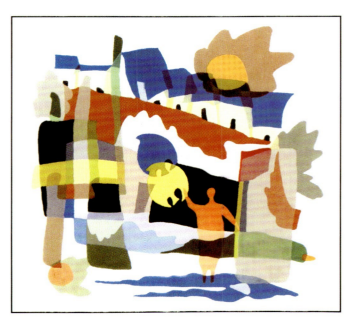

比例调和后依次着色。

三 色彩空间混合设计

色彩的空间混合不仅仅是对色彩的概括和归纳。按照色彩空间混合的理论，混合色色块的大小和空间的视觉距离是构成空间混合设计的两个要素，对此，应有比较严格的规范和要求。空间的视距不同，画面的效果也不同，这一点是无可置疑的。但是，混合的画面效果必须做到同步混合，这是对色彩空间混合最基本的要求。不应该出现下面的情况：在同一视距内，因混合色色块的大小不一而看上去有的颜色已混合完毕，有的颜色还没有开始进行混合的画面效果。因此，画面格子的大小力求统一。

空间混合的设计规律：

（1）观察空间混合的效果必须在一定的视觉距离以外，而且距离越远，色彩并置和相交的空间混合效果越明显。

（2）色彩并置或相交所产生空间混合有严格的规范和要求，混合色应该是呈密集状态的细点、小块或细线。而且色块越小，线越细，混合后的效果越佳。

（3）色彩进行空间混合产生新色时，新色的明度既不增加也不减低，相当于所混各色的明度中间值。

（4）当进行空间混合的颜色是补色关系时，可以得到无彩色系的近似于黑的深浊色和有彩色系的灰色。如画面需要表现近似于黑的颜色时，一般不直接使用黑色，而是用不同的补色相并置的方法来表现。在有彩色系的红色中，如果加入了少量的绿色色点与之并置，在一定的距离内可以得到红灰色。

（5）当进行空间混合的颜色是非补色关系时，可以产生两色的中间色。例如黄色与蓝色并置，在一定距离内可以得到中间色——黄绿色、绿色或蓝绿色。

（6）当用有彩色系的色与无彩色系的色进行空间混合时，也产生两色的中间色。如绿色与灰色并置，在一定的视距内，可得到不同纯度的灰绿色。绿色与白色并置时，可得到不同明度的浅绿色。

色彩空间混合设计的方法和步骤：

选稿 选择一张可供空间混合的彩色样稿，可以是照片或挂历的一页，也可以是油画、水粉画或装饰画。画稿的题材可以是人物，也可以是静物或风景。但选用的画稿应该是立体的，不能是平面的，同时要求画稿的形象清晰，色彩丰富，色调明确，并富有意境，最好多选用一些大家熟知的名画，有利于检验色彩混合的效果

色彩混合设计 ■ 31

◀ 图4-18～图4-20 色彩空间混合设计的方法与步骤

▶ 图4-21 以色相为主的色彩空间混合设计作品—蒙娜丽莎

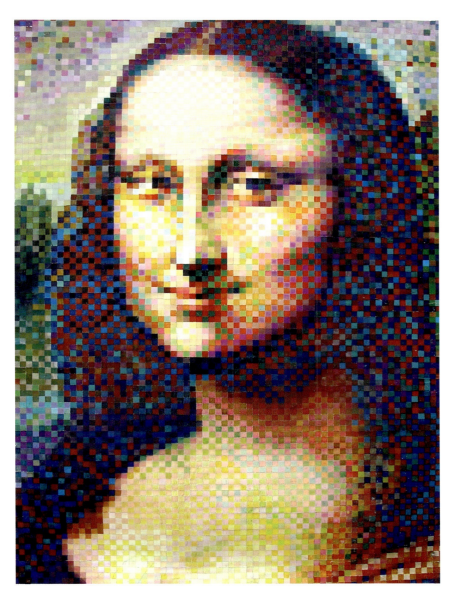

(图4-18)。

起稿 画稿确定后，可以先用铅笔打素描稿。画出大体的明暗关系，要求形体准确，层次分明。

画淡彩稿 在画好的素描稿上用淡彩画一遍（对于有经验的人，也可以不画素描稿，直接画淡彩稿）。在画淡彩的过程中，要特别留心画面每一局部具体的色彩处理和使用，以便为下一步的色彩分离打下基础。

打格 画好淡彩稿后，在淡彩稿上用铅笔打格，格子的大小一般多用1cm×1cm或0.5cm×0.5cm的小方格，因为这两种尺寸的格子与人眼的视觉功能效应相吻合，比较容易出效果。

着色 格子打好后开始着色，着色时可以根据自己所选定的空间混合方式，正确地体现色彩空间混合的逻辑，力求获得色彩丰富、响亮、强烈、生动、颇具魅力和感染力的艺术效果，富有成效地、有序地按格进行着色（图4-19～图4-21）。

4.5 课程设计—色彩透叠

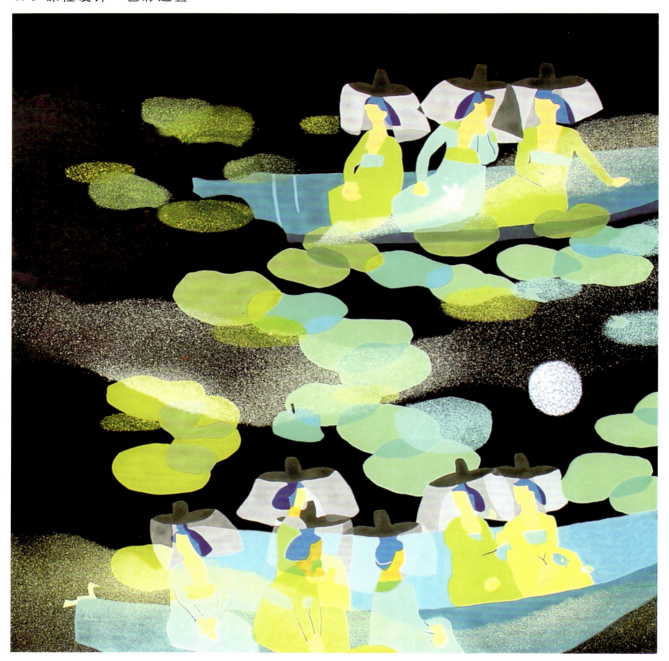

▲ 图4-22 色彩透叠构成设计—清塘荷韵

这是一幅以盛唐仕女休闲游水的情景为题材的作品。仕女、荷塘、游船,把人们带入一个久远的境界。作者通过多情的仕女的不同姿态,表现出她们各自不同的心境。特别是对其不同的姿色及人物间疏密节奏的刻画,表现了仕女们各异的情态。月亮用喷绘的手法,形成一定的肌理效果,十分传神。而喷绘出的不知是云是物还是水,朦胧、虚实变换,使作品的品质得到升华。

▶ 图4-23 减光透叠构成设计

▼ 图4-24 骨骼透叠构成设计

◀ 图4-25 骨骼透叠构成设计

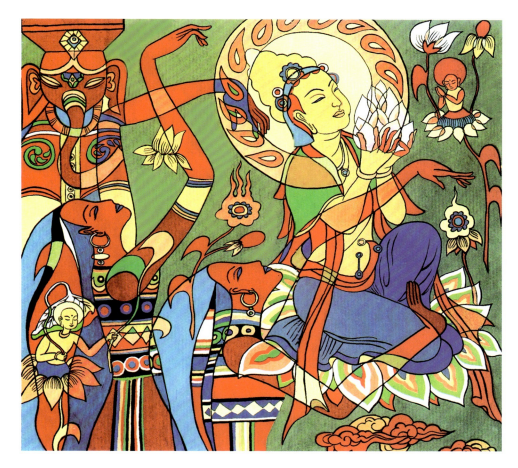

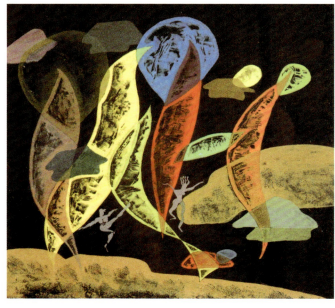

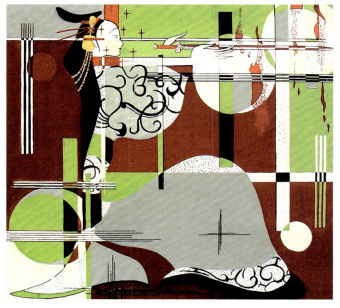

4.6 课程设计—空间混合

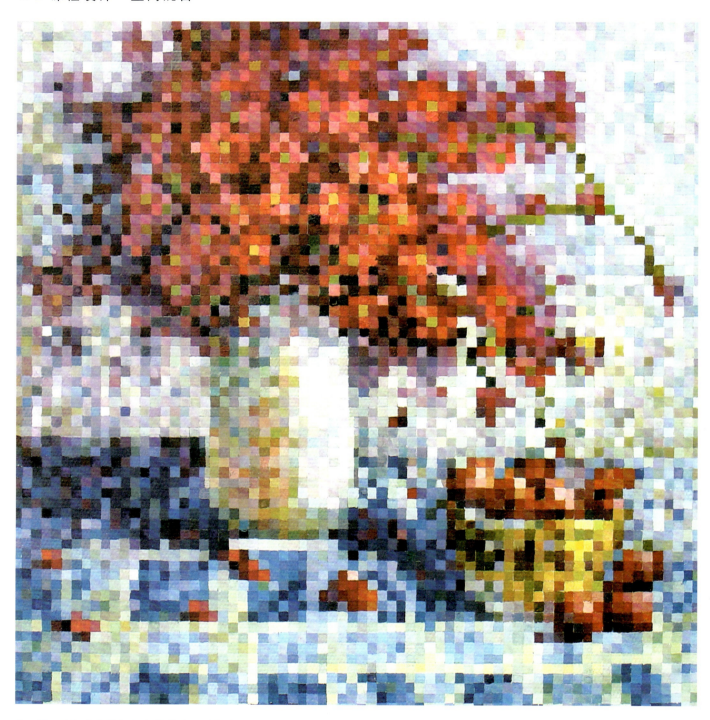

▲ 图4-26 色彩空间混合构成设计—静物

色彩混合设计 35

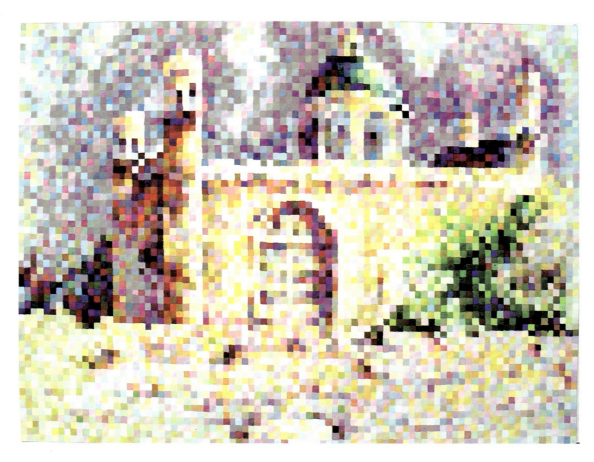

► 图4-27 色彩空间混合—古城堡

▼ 图4-28 色彩空间混合—避风港

◄ 图4-29 色彩空间混合—大风车

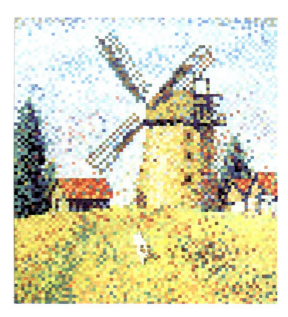

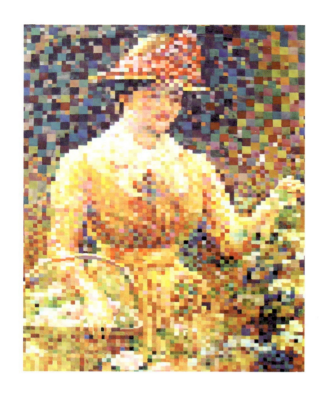
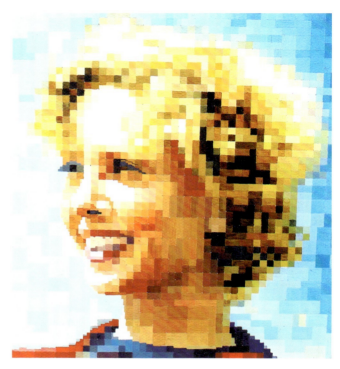
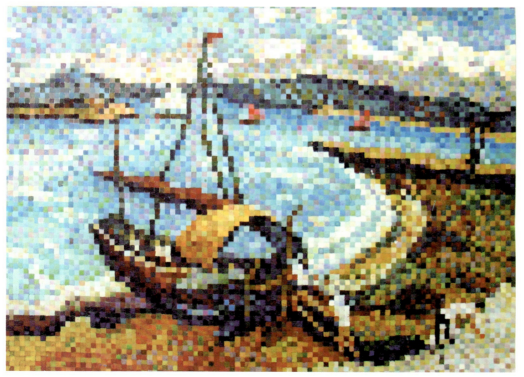

▼ 图4-30 色彩空间混合—采花女

▲ 图4-31 色彩空间混合—女学生

◄ 图4-32 色彩空间混合—寂静港

▶ 图4-33 色彩空间混合—小天使

▼ 图4-34 色彩空间混合—拾穗者

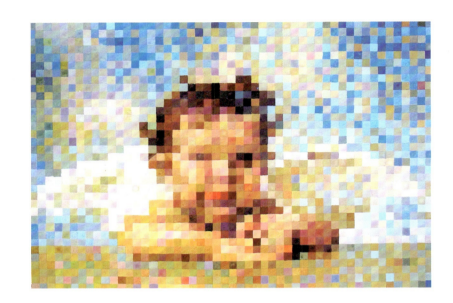

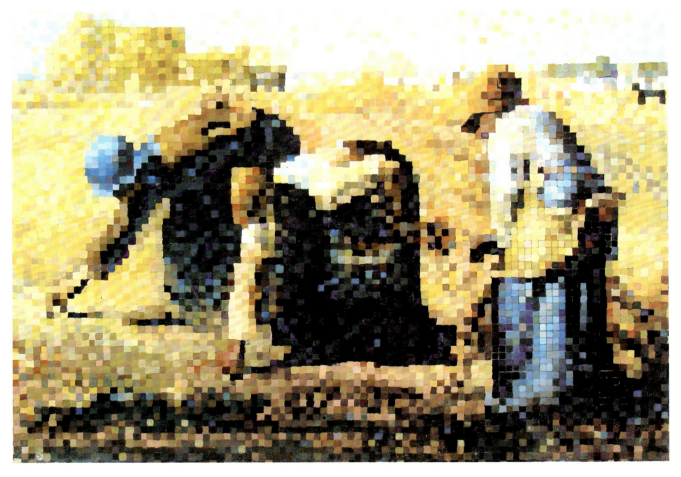

▲ 图4-35 色彩空间混合—叩门的女孩

5 色彩心理设计

色彩对人心理的冲击力，具有情感的品质和精神的价值。它总是在不知不觉中发生作用，左右着人们的情绪和生活。艺术家和设计师们高度重视对色彩心理的研究，并从人对色彩的知觉和心理效应出发，对色彩直接的刺激、间接的联想效果，以及色彩感情和色彩心理分析等作深层次的研究和探讨。

5.1 色彩的感觉

色彩的感觉（图5-1）是色彩的直接性心理效应，它来自色彩的光刺激对人的视觉产生的直接影响。举一个例子，观看芭蕾舞剧《红色娘子军》，当演到吴琼花脱离虎口，逃入椰林时，电闪雷鸣，阴云密布，整个舞台被暗蓝色的灯光和色彩所笼罩，令人不寒而栗，顿时感觉整个剧场都在发冷。实际上，当时剧场内的物理温度并没有发生变化，只不过是带有寒冷感觉的蓝色对人心理的影响，与人的视觉经验及心理联想有关，是颜色引起的物质性的心理错觉。

5.2 色彩感觉的构成设计

一 色彩冷暖感觉的设计

色彩的冷与暖并非来自物理上的真实温度，而是因物理光与人的视觉经验，以及心理联想而形成的一种作用于人心理的感觉。如红色、橙色和黄色会使人联想到热血、火和太阳，给人以暖的感觉；而蓝色和紫色会使人联想到深夜的星空和大海，给人以冷的感觉。色彩的冷暖感觉原属于皮肤触觉对外界的反映。由于经验和条件反射的作用，变触觉为经验的视觉先导成为物理、生

▼ 图5-1 色彩的感觉——冷色与暖色的同时对比效果

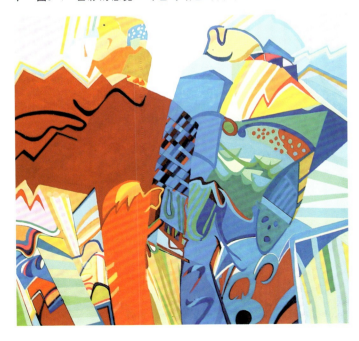

理、心理、经验及条件反射的共感觉。

影响色彩冷暖感的因素：

色相是影响色彩冷暖感的主要因素。在孟塞尔色相环中，橙色是极暖色，与之相对的蓝色是极冷色。红色和黄色是暖色，蓝紫色和蓝绿色是冷色。而红紫色和黄绿色是偏暖的中性色，紫色和绿色则是偏冷的中性色。

色彩的冷暖感觉是在比较中存在的。同样是浅黄色的柠檬黄与淡黄色比较，柠檬黄带有绿色味，偏冷，而淡黄色带有橙色味，偏暖。明度相近的朱红色与大红色比较，朱红色偏暖，大红色偏冷。

色彩的冷暖受明度的影响表现为，白色反射光感觉冷，黑色吸收光感觉暖，明度在第五色级的灰色则显得不冷不暖，为中性。

色彩的冷暖感与其纯度有关，在高纯度色彩的影响下，其色彩的冷暖感觉会得到加强，冷色显得更冷，暖色显得更暖。当纯度降低时，色彩的冷暖感也会随之减弱。当与明度在第五色级的灰色相混合时，色彩的冷暖感向中性转化。

色彩的冷暖在艺术创作和设计中被广泛地应用，恰当地运用色彩的冷暖关系，就可以取得情感丰富而多变的、特殊的色彩效果（图5-2）。

◀ 图5-2 色彩冷暖感觉—风景

▶ 图5-3 色彩轻重感觉—少女

▶ 图5-4 色彩轻重感觉—脸谱

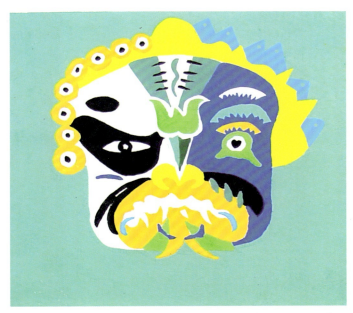

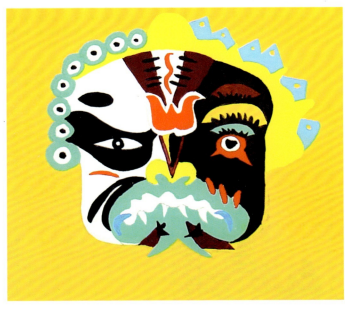
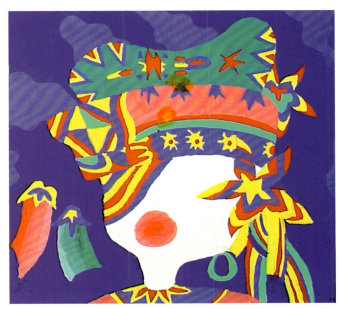

二 色彩轻重感觉的设计

色彩的轻重感觉，是物体色与经验的视觉先导所引起的物质性心理错觉，如我们把同样大小和相同重量的两个石块分别涂上黑和白两个颜色，你会毫不犹豫地判断白色的轻，黑色的重。这是因为白色使人联想到石膏，黑色使人联想到煤。由此可见，明度是色彩轻重感觉的主要决定因素。高明度的颜色感觉轻，低明度的颜色感觉重（图5-3、5-4）。

在色相方面，红、橙、黄等暖色给人以轻的感觉、蓝和紫等冷色则给人以重的感觉。当色相相同或者明度相等时，高纯度的色彩感觉轻，低纯度的色彩感觉重。

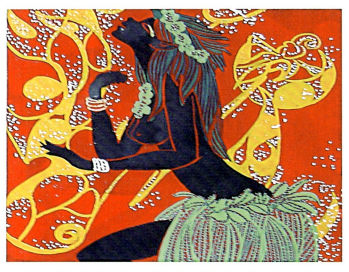
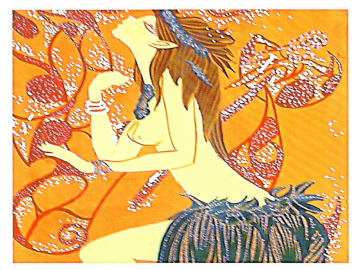
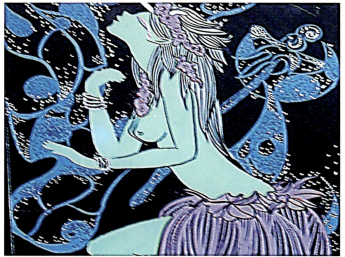
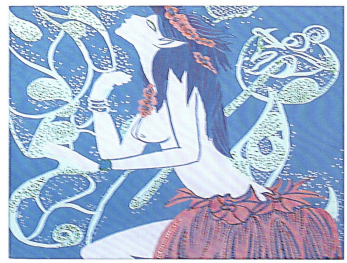

三　色彩的积极与消极感觉的构成设计

色彩对人们心理的影响具有情感的品质，不同的色彩会使人产生不同的情绪反射。过去的餐厅最早多使用中式冷色调的青花纹装饰餐具。使用这种餐具，会使客人进食的速度缓慢，吃剩下的饭菜也比较多。后来改用暖色调的咖啡色作装饰的餐具，环境的色彩也换成暖色调，这样不仅客人吃饭的速度明显加快，而且吃剩下的饭菜也很少，效果明显。红、黄、橙等暖色，使人兴奋鼓舞，称之为积极的兴奋色。而青、蓝、紫等冷色则令人消沉严肃，被称为沉静的消极色。

从纯度上讲，高纯度的色彩不分冷暖，比低纯度的色彩对人的视觉冲击力强，色彩的感觉积极；而低纯度的色彩则显得消极。

从明度上讲，高明度的色彩比低明度的色彩对视觉的冲击力强，因此高明度的色彩显得积极；低明度的色彩显得消极。

综合色彩的色相、明度和纯度要素，合理地运用色

彩的积极和消极感觉，不失为成功的设计。图5-5系色彩的积极与消极感觉的作品。

四　色彩华丽与朴素感觉的设计

影响色彩华丽与朴素感觉（图5-6、图5-7）的主要因素是纯度。高纯度的色彩常常给人以华丽的感觉，低纯度的色彩往往给人以朴素的感觉。在色相方面，暖色华丽，冷色朴素。在明度方面，高明度的色彩显得华丽，低明度的色彩显得朴素。

在色彩的华丽与朴素感觉中，质感的作用很大。一般有光泽、细密和闪亮的质地给人以十分华丽的感觉。无光泽、疏松和粗糙的质地给人非常朴素的感觉。

五　色彩听觉感的设计

色彩原本是没有声音的，但在音响的刺激下却能使人产生一种与听觉相对应的色彩感觉。如当人们听到一个十

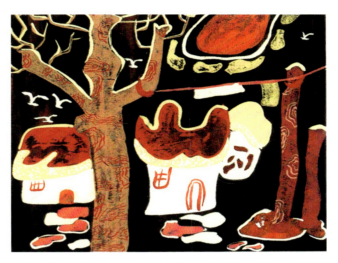

◀ 图5-5　色彩的积极与消极感觉设计作品—吉普赛女郎

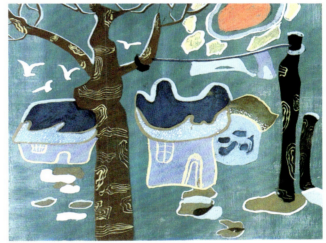

▶ 图5-6　色彩的华丽与朴实感觉设计作品—乡村

▼ 图5-7　色彩的华丽与朴实感觉设计作品—鱼村

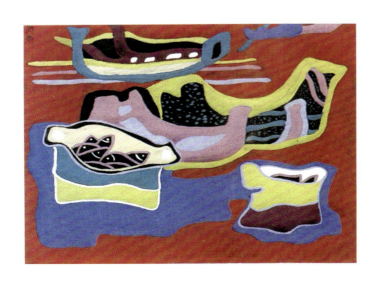

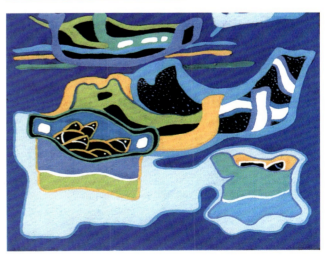

分尖锐或刺激的声音时，很容易联想到黄色，因为黄颜色的视觉感受也是一种尖锐和刺激的感觉。这种听觉与视觉的共感性所产生的经验对人的心理作用，形成了一种听觉与视觉的互感效应，即听到一个声音就会产生相对应的一个颜色感觉，而看到一种颜色便会感觉到一个与之共感的声音。人们把这种互感效应所产生的人对色彩的视觉感受，称之为色彩听觉（图5-8）。

19世纪欧洲风行色彩音乐和色听的实验。调查结果表明，大多数人认为，低音是红色，中音是橙色，高音是黄色。而在通过音色感受到的感情与颜色相联系方面测试的结果，多数人认为紫色具有力度乐感，蓝色具有庄重乐感，红色和紫红色具有兴奋乐感，橙色和黄橙色具有忧郁乐感，黄色具有快乐的乐感，绿色和深绿色

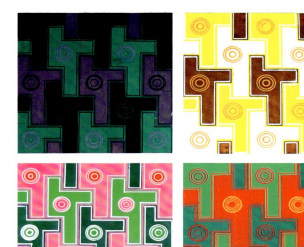

◀ 图5-8 色彩听觉感的构成设计作品—嚎
作品《嚎》用抽象的采集重构的形式，表现色听的心理感觉，通过对豺狼形象的肢解、重构，以及狼牙利齿的形象表现，去感觉那种鬼哭狼嚎。

▲ 图5-9 色彩味觉感的构成设计作品—酸、甜、苦、辣

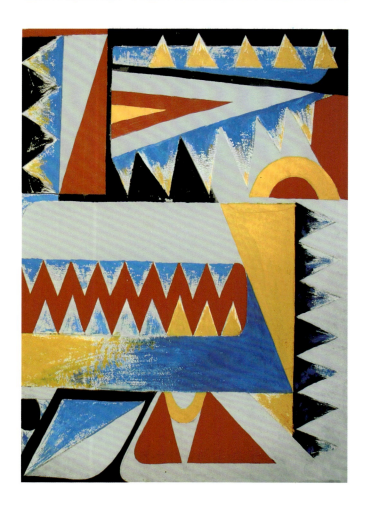

具有温柔乐感，黄绿色具有舒适乐感，青色具有悲哀的乐感。

六 色彩味觉感的设计

色彩本身是没有味的，所谓色彩的味觉是指色彩信息在视觉的同时引起的一种味觉的共感觉。它是物体色与视觉经验共同形成的色彩味觉作用于人心理的结果。如桃子是粉红色的，而桃子是甜的，所以粉红色的味觉是甜的。经过大量的调查证明，在用颜色表示味觉时，大多数人认为，看到桃红色和奶油的淡黄色时，给人以甜味感，看到辣椒的红色和咖喱的暗黄色时给人以辣味感，而看到咖啡的茶色以及灰、黑色时，则给人以苦味感。看到未熟的橘子的黄绿色和柠檬的黄色时，往往给人以酸味感。当看到类似生涩柿子的那种茶褐色时还会感觉到涩的味道等等（图5-9）。

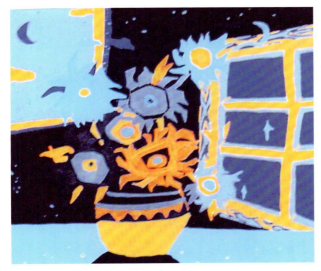
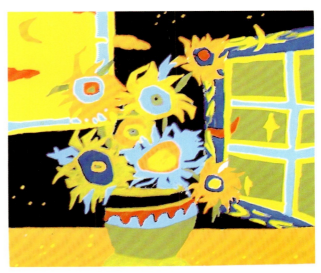
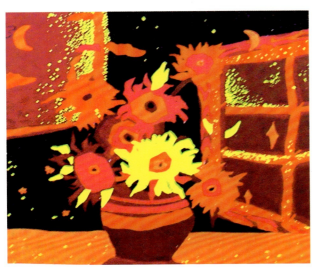
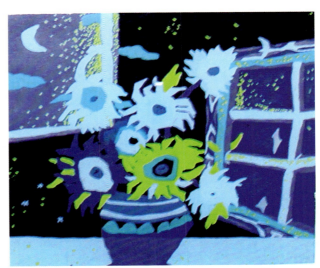

▲ 图5-10 色彩软硬感觉的设计作品—花

七 色彩软硬感觉的设计

色彩的软硬感觉，是物体色与视觉经验共同形成的软硬感觉作用于人的心理的结果。影响色彩软与硬的主要因素是明度。明度高的色彩感觉软，明度低的色彩感觉硬。用金属进行比较，铝是软的，铁是硬的，而铝的明度高，铁的明度低。这种长期形成的视觉经验和条件反射以及心理联想产生了色彩的软硬感觉。图5-10是色彩软硬感觉设计实例。

5.3 色彩联想与象征

一 色彩的联想

当我们看到色彩时，常会产生一种相应的情绪，它来自以往有关事物的回忆和联系。人们把这种通过过去的经验、知识或记忆而获得的对该色彩共鸣的情绪过程

称之为色彩的联想(图5-11)。

色彩的联想分为两种:具象的联想和抽象的联想。

(一)具象的联想

红色:苹果、太阳、血、火……;

橙色:柿子、橘橙、灯光、秋叶……;

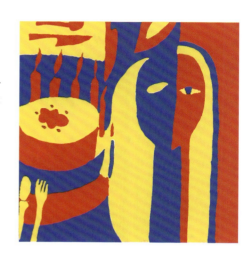

▶ 图5-12 色彩联想与象征的设计——兴奋、沉静、轻快、清新

黄色:柠檬、香蕉、葵花、迎春花……;

绿色:草坪、山川、蔬菜、树叶……;

蓝色:天空、大海、湖泊、深夜……;

紫色:茄子、紫藤、葡萄、紫菜……;

黑色:煤、头发、墨、炭……;

白色:雪、白兔、白云、面粉……;

灰色:老鼠、混凝土、阴云、草木灰……

(二)抽象的联想

红色:喜庆、热情、危险、野蛮……;

橙色:华美、温暖、明朗、嫉妒……;

黄色:光明、活泼、希望、明快……;

绿色:和平、生命、安全、永恒……;

蓝色:理智、悠久、平静、冷淡……;

紫色:高贵、优雅、古朴、神秘……;

黑色:死亡、悲哀、恐怖、严肃……;

白色:纯洁、神圣、清洁、纯真……;

灰色:忧郁、平凡、谦虚、失意……

二 色彩的象征

在色彩与人的思维情感的交替和往复中,色彩的专有表情被固化和升华,能深刻地表达人的观念和信仰,能表现出某种象征的意义,这就是色彩象征的品质。

色彩作为人类精神的载体,与人的心灵存有深沉的

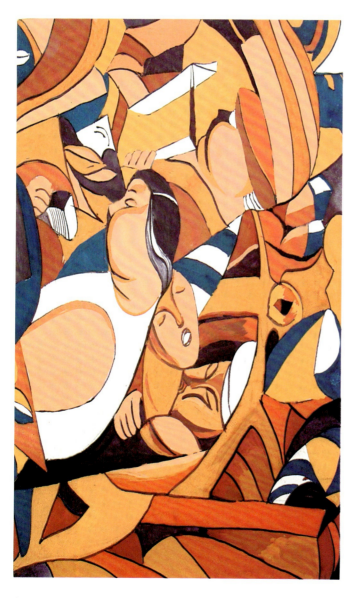

▲ 图5-11 色彩联想与象征的构成设计作品——压抑

 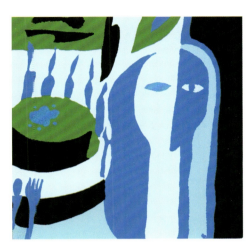

内容对位,成为一种表达情感和智慧的色彩选择。

红色在中国象征着喜庆、幸福、节日和革命,是一种吉祥的色彩。在西方,红色则表示嫉妒和暴虐,是恶魔的象征。

绿色是大自然中植物的基色,所以绿色不仅意味着自然、生长和生命,同时绿色还象征着和平、安全和新鲜。特别是阿拉伯国家,在一望无际的荒漠,人们赖以生存和最渴望求到的是水,没有水就没有生命,生活在大漠的阿拉伯人深知哪里有植物哪里就能找到水。因此阿拉伯人对绿色有一种特殊的感情,总是把绿色植物同水与生命联系在一起,这也是多数阿拉伯国家的国旗多选用绿色的原因。但是在西方,绿色却还意味着嫉妒和恶魔。

黄色象征着光明,常被认为是聪慧、能理解和有知识的象征。而基督教却把它视为叛徒犹大衣服的颜色,所以在信仰基督教的国家里,它被视为卑劣的象征。

蓝色是希望的象征,同时还意味着平静、无限、理想和永恒。在西方则用以表示名门血统,被称作"蓝的血",表示身分十分高贵。但蓝色也有绝望的含义,所谓"蓝色的音乐"就是悲伤的音乐。

紫色是高贵华丽的象征,在古代中国的冠服典章之中,紫色是最高级的一品之色。古罗马的皇帝穿的也是紫红色的礼服。"紫色门弟"则指高贵的家族,紫色还象征着真诚的爱。但较暗的紫色则表示不幸和迷信,又是消极的色彩。

黑色会使我们联想到黑暗和黑夜,被视为不吉利的象征,意味着罪恶、恐怖、悲哀和死亡。但黑色还具有刚直、深沉和时髦的象征品质。

白色象征着纯洁、洁白和神圣,但在我国白色又象征着死亡,也是失败之色。

色彩的象征有强烈的民族特征,不同的民族,都拥有自己象征性的色彩语言。它反映这一民族的经济生活和政治生活的方式,以及语言、风俗、信仰、性格和地域等特点,表现这一民族特定的历史进程。这种象征性的色彩,既有共性又有个性,是人类文明的辉煌乐章。

5.4 色彩联想与象征设计

色彩联想与象征的构成设计(图5-12),是把人对色彩的感受用结构色彩的方式表现出来,也可以叫做色彩的心理图态。

用抽象的色彩表达人的复杂心情,如欢乐与悲哀,春、夏、秋、冬,喜、怒、哀、乐等各种感觉;同时还可以自由选定如噪声、残酷、智慧、爱情等等,都可以成为色彩联想和象征所要表现的素材。

色彩联想与象征设计的方法步骤:

图案设计 在12.5cm×12.5cm方形内设计图案,并

放置四个单元，见图5-13。

设计色彩　色彩联想与象征的设计一般可根据自己选定的内容进行色彩的设计。如少、青、中、老年的色彩设计，应按照不同年龄变化设计出能确切地反映出这些年龄变化的色彩组合。首先要考虑不同年龄的色彩对自己的感受。当然每个人的感受可能会有所不同，但每个年龄的色彩基调应当是大致相同的。

着色　色彩设计好以后，可按照顺序依次着色，着色时要注意图形面积的大小变化。一般图形面积较大的颜色影响图案的整体色调。最后待全部色彩填充好后，要检查一下每个色彩搭配是否达到了预期的设计效果。如果没有，可以再进行一次局部的色彩调整，见图5-14、图5-15。

◀ 图5-13　联想与象征设计步骤之一

▼ 图5-14　联想与象征设计步骤之二　　　　▼ 图5-15　联想与象征设计步骤之三

5.5 课程设计—色彩心理

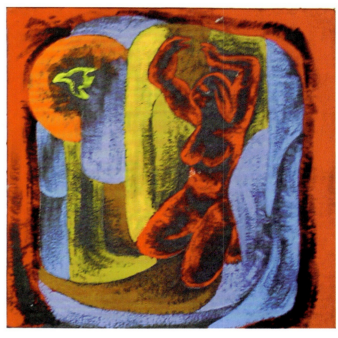
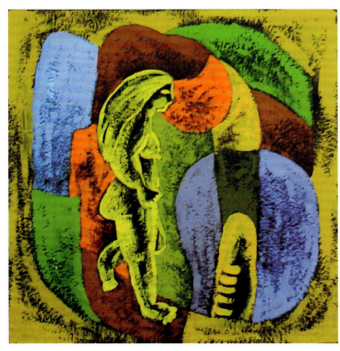
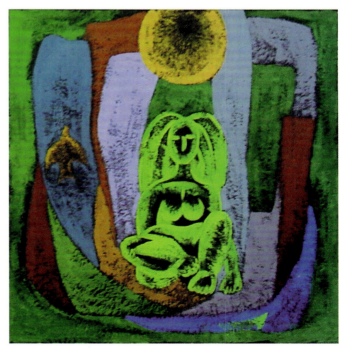

▲ 图5-16 色彩联想与象征—安宁、兴奋、愉快、孤独

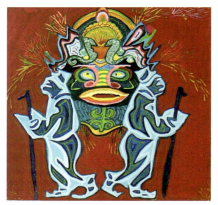
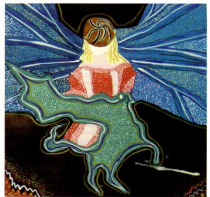
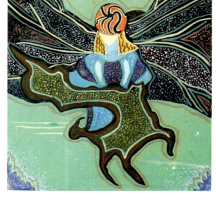
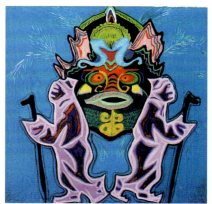

◀ 图5-17 色彩心理设计——华丽与朴实

▶ 图5-18 色彩联想与象征——安静、运动、骚动、宽容

▼ 图5-19 色彩象征与联想

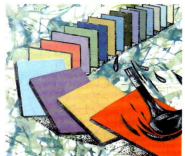

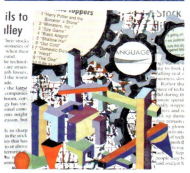

▶ 图5-20 色彩轻重感觉—飘

▼ 图5-21 色彩冷暖感觉—袋鼠

◀ 图5-22 色彩前进与收缩—鱼与车

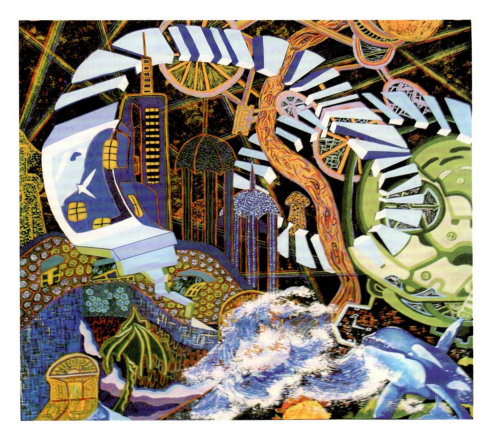

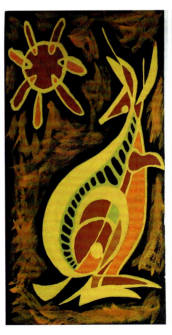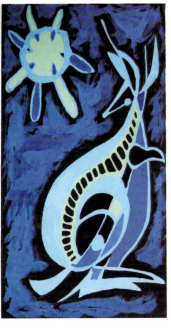

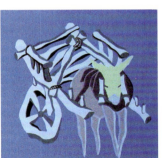

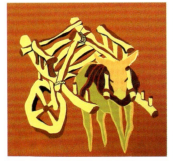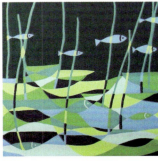

◀ 图5-23 色彩心理设计—冷 中 暖

▶ 图5-24 色彩联想与象征—春 夏 秋 冬

▼ 图5-25 象征与联想—动静平衡

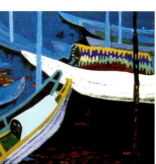

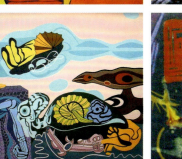

6

结构色彩设计

学习色彩构成的目的,不只是为了了解和掌握一些色彩的知识,而是为了进行色彩的创造,一切以色彩作为表现手段的创造,实质上都是一种色彩的结构方式。而这种色彩结构的方式又都是通过色彩的差异特质——色彩的对比来实现和完成的。因此本章将对影响结构色彩的色彩对比和色彩基调等规律进行探讨。

6.1 色彩的对比

一 色彩对比的概念

实现色彩的对比,必须具备三个条件。首先,颜色必须在两种或两种以上,这是实现色彩对比的前提,它能使对比具有可比性,因为单一的一种颜色是无法进行比较的。其次,色彩间的相互比较要有明显的差异。差异既是色彩对比的目的,也是色彩对比的结果。再次,两种颜色的比较必须在同一个人的视觉中进行,即在同一视场之内,否则,甲人看到过的一个颜色和乙人看到过的另一个颜色的比较,两色之间只凭描述是无法进行的。可见,色彩的对比必须放在一起,或置于同一环境之中,或置于同一视场之内。

因此,在同一视场中,两个或两个以上的颜色,所比较出的明显差异,称之为色彩的对比(图6-1)。

▶ 图6-1 彩色对比—同时对比

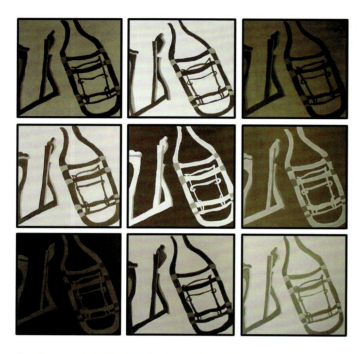

▲ 图6-2 色彩明度对比基调构成设计作品

二 同时对比与连续对比

色彩的对比，可分为同时对比和连续对比。

（一）同时对比

在同一视场，同一时间和同一空间条件下，两种颜色并置时所发生的对比现象，叫做同时对比。同时对比最显著的特征是，并置的双方都会把对方推向自己的补色。如，当蓝色和橙色并置时，蓝色更蓝，橙色更橙。而当蓝色和紫色并置时，蓝色加入紫色的补色——黄颜色后，带有绿味；紫色加入蓝色的补色——橙色后，带有红紫的味道。

（二）连续对比

在同一视场，不同的时间条件下，发生的两种颜色的对比现象叫做连续对比。连续对比最显著的特征是，对比着的双方色彩具有色彩的不稳定性。

连续对比与同时对比的区别是时间条件不同。同时对比是在同一时间内进行的对比。而连续对比则是在时间运动的过程中发生的颜色间的对比。例如，当我们写生一组静物时，长久地注视黄色的鲜花之后，在画白色的背景时，就会感觉到白色的背景带有紫色味。又画了一段蓝色的花瓶后，回过头来再画白色的背景时，又会感觉到白色的背景带有橙色味。

6.2 色彩三属性对比与基调

所谓色彩的基调，实质上是一种对色彩结构的整体印象。在整体的色调中，各色对主体色的服从性以及各色间的相互关系，决定了色彩基调的面貌特征和结构特征。下面我们将重点讨论色彩三属性的对比以及由此引发的色彩基调。

一 明度对比和明度基调

由明度差别而形成的色彩对比称为明度对比。

明度是黑色与白色之间有序的、同步度的移动和渐变，由若干个黑、白、灰色阶组成。当把这些黑、白、灰明度色阶进行搭配时，便会产生明度对比的强弱、鲜明、沉闷等许多不同的变化和感觉。在长期实践中，艺术家和设计师们固化和规范了这种色彩明度与人的情感交替中的专有表情，采用九种画面与之对位，构成了标准的色彩明度的9种变化，被称为明度的基调，见图6-2。

为了便于学习，这里选择由12色阶组成的明度系列作为范例介绍，见图6-3和图6-4。

▼ 图6-3 明度对比基调的对比关系的示意图

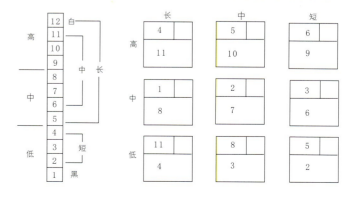

图6-3中高明度色区域，由白色12和近似白色的浅灰色11、10、9等四个色阶组成。

中明度色区域，由中灰色阶8、7、6、5等四个色阶所组成。

低明度色区域，由近似于黑色的深灰色阶4、3、2和黑色1等四个色阶组成。

而当小图形中的大面积的颜色选择的是白色12，或近似白色的浅灰色阶11、10或9等四个色阶中的某一个时，那么这个小图形表示的就是明度的高调设计。

如果选择的是中灰色阶8、7、6或5等四个色阶中的某一个时，那么这个小图形表示的就是明度的中调设计。

如果选择的是近似于黑色的深灰色阶4、3、2和黑色1等四个色阶中的某一个时，那么这个小图形表示的就是明度的低调设计。

当两色的对比，色阶级差在3级以内时，是短线对比；色阶级差在3级以上、5级以下的是中线对比；色阶级差在7级以上的是长线对比。

两色对比间隔的色阶的多少，如果用线来表示叫做对比线。对比线越长，对比越强。对比线越短，对比越弱。

在图6-3中，以第一个小方图为例。大面积的色阶11是主导色的高明度色，色阶4是占画面中等面积较暗的深灰色，两色阶差是7级，属于长线的强对比。空白的小格是面积较小的点缀色，在整个图形中起辅助的作用，可以根据对比的需要进行设定。因此，这个图形的色彩组合叫做明度对比的高长调。

第一排的第二图，是由占主导色的高明度色阶10和中明度色阶5组成，两色的级差是5级，为中线的中对比。因此，这个图形的色彩组合被称做明度对比的高中调。

第一排的第三图，是由占主导色的高明度色阶9和中明度色阶6组成，两色的级差是3级，属于短线的弱对比。因此这个图形的色彩组合叫做明度对比的高短调。依此类推。

第二排的第一图是明度对比中长调。

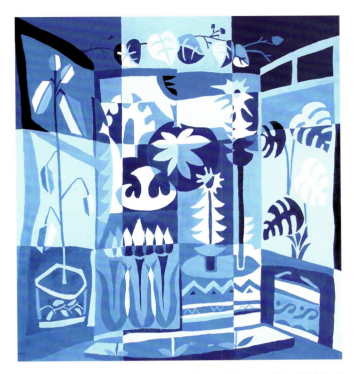

▲ 图6-4 色彩构成—明度基调构成设计

第二排的第二图是明度对比的中中调。

第二排的第三图是明度对比的中短调。

第三排的第一图是明度对比的低长调。

第三排的第二图是明度对比的低中调。

第三排的第三图是明度对比的低短调。

由于每个图形的明度对比的强弱不同，传达出的色彩感觉也不同。明度基调中，各种对比色调所表现出的色彩性格和感情如下：

高长调：是亮色调的强对比。色彩效果黑白分明，光感很强，明快、清晰、活泼，具有快速跳跃的刺激感觉。

高中调：是亮色调的中对比。色彩效果柔和、安稳、欢快、轻松而且明朗。

高短调：是亮色调的弱对比。色彩效果轻柔、明亮、朦胧，具有谦和感。

中长调：是中灰色调的强对比。色彩效果有力度，坚实、刚劲、深刻、敏锐而具有充实感。

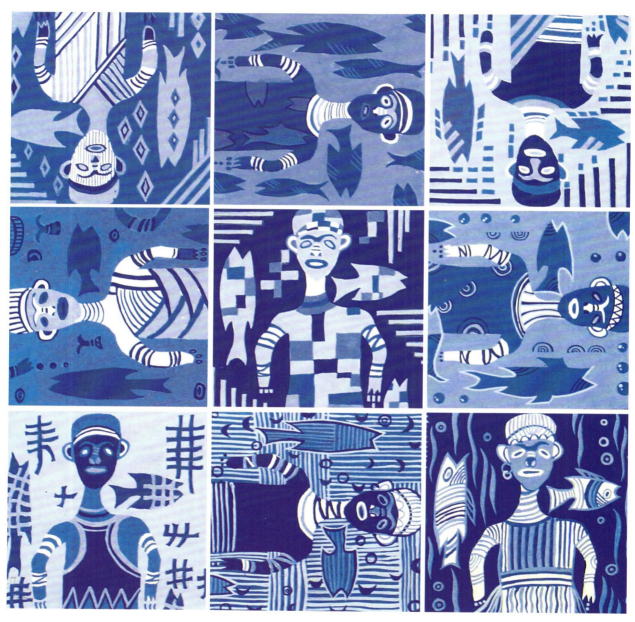

▲ 图6-5 明度对比基调作品

中中调：是中灰色调的中对比。色彩效果丰满、富有、谦虚而有力。

中短调：是中灰色调的弱对比。色彩效果深奥、含糊、混沌而纤弱。

低长调：是暗色调的强对比。色彩效果明亮、激烈，富有冲击力，给人以不安定之感。

低中调：是暗色调的中对比。色彩效果充实、沉着、雄浑、稳定而深沉。

低短调：是暗色调的弱对比。色彩效果消极、暗淡、模糊，富有神秘感。图6-5为明度对比基调作品。

二 色相对比和色相基调

由色彩相貌的差异而形成的色彩对比称之为色相对比。

色相基调是由色相的对比而引发的一种比较单纯的色彩对比关系。色相基调的变化是随色相对比的强弱，由对比着的两种颜色在色相环中所处的位置和角度决定的（图6-6）。

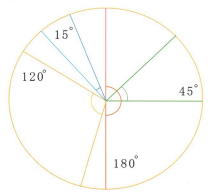

（一）色相的反对色基调

当对比的两个色相之间的距离，在色相环上所处角度为120°时，是色相对比中最强的对比，称为反对色对比或反对色基调。有人称这种对比为对比色对比。笔者认为，所有的两色对比都是对比色的对比关系。为了有所区别，根据该角度对比的特性，称为反对色的对比会更确切些。

该角度的色相对比，具有一种很强烈的冲突感，排它性极强，彼此相互排斥，互不相容，并能产生一种色彩移动的感觉。例如，红、黄、蓝三原色的对比属于这一基调的对比，见图6-7。

（二）色相的邻近色基调

色相的邻近色基调，是指对比两色相隔距离在色相环上所处角度为45°时的对比效果，是色相的中对比。由于这个角度的颜色恰好在色相环中是顺序相邻的两个基础色，故又称为色相的邻近色对比，或邻近色基调。

这种彼此相邻的色相对比，最大的特征是具有明显的统一性。例如，红与橙的对比，橙色中包含了红色的成分，使两色相互渗透，关系暧昧，而且具有主动性。另一方面，由于红和橙两色本身又都具有独立而鲜明的相貌品质，对比关系又十分清晰，所以，我们把这种既对比又统一的色相对比称为色相的中对比（图6-8）。

▲ 图6-6 色彩对比基调示意图

▶ 图6-7 色相反对色基调

▶ 图6-8 色相邻近色基调

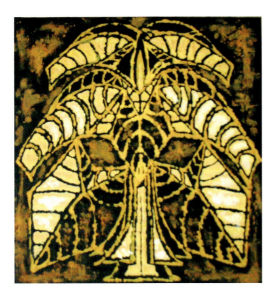
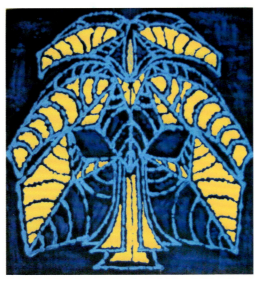

◀ 图6-9 色相的同类色基调的设计

◀ 图6-10 色相的互补色基调的设计

（三）色相的同类色基调

色相的同类色基调，是指对比两色相隔距离在色相环上所处角度为15°时的对比效果，是色相的弱对比。由于这个角度的对比色仍然属于某种单一的、或相同的基础色，故称为色相的同类色对比，或同类色基调。其最明显的特征表现为调式统一，色相差别极小。例如蓝色和带有紫色味的蓝，虽然少许带了些紫味，但仍然属于蓝色范畴，因此也叫做色相的弱对比（图6-9）。

（四）色相的补色基调

色相的补色基调是指色相环上直径为180°时两端颜色的对比效果，是一对特殊的对比色，叫做色相的补色对比或补色基调。

由于每对补色都包含着三原色，实际上也就包含了整个色环上的全色。这个角度的对比效果最显著的特征是，对比的两色既鲜明又和谐，这是由人的视觉生理机制决定的。

首先补色的对比，两色毫无排它性，是一种十分纯净的色彩关系。例如红与绿并置时，红的更红，绿的更绿，所以对比效果十分强烈、鲜明。

另一方面，生理综合的结果，两色又是百分之百的全主动混合，呈中性灰色。所谓中性灰又称为18°灰，它不是黑色，而是一种近似于黑色的深灰色。以白色为100°，黑色为0°时，邻近于黑色的第18阶色便是中性灰，即18°灰。由于这种补色对比具有完全的与视觉生理的适应性，因此这种补色对比的色彩关系是天然的和谐（图6-10）。

三 纯度对比和纯度基调

由色彩纯度的差异而形成的对比称为色彩的纯度对比。

它即指饱和的颜色与浊色之间有序的、同步度的往复，是由若干个纯色、浊色和鲜、浊程度不等的色阶组成的。它们之间的搭配，极大地丰富了色彩的语汇，产生了许多不同的色彩变化和色彩感觉。在运用纯度对比的基调时，你会发现纯度对比基调与明度对比基调在设计方法、计算方法以及使用方法方面完全相同，只是称谓有所变化，见图6-11。

从图表中我们可以看到，明度基调中的黑和白，在这里变成了鲜和浊。

明度基调中用以表示明度的高、中、低三个不同区域，在这里变成了用以表示纯度的鲜、中、浊三个不同区域。

在明度基调中用以表示对比线的长、中、短,在这里变成了强、中、弱。

值得注意的是,明度基调与纯度基调的计算方法完全相同,只是称谓不同。其称谓的变化为:

第一排的第一图称为色彩纯度的鲜强对比。
第一排的第二图称为色彩纯度的鲜中对比。
第一排的第三图称为色彩纯度的鲜弱对比。
第二排的第一图案为色彩纯度的中强对比。
第二排的第二图案为色彩纯度的中中对比。
第二排的第三图案为色彩纯度的中弱对比。
第三排的第一图案为色彩纯度的浊强对比。
第三排的第二图案为色彩纯度的浊中对比。

第三排的第三图案为色彩纯度的浊弱对比,图6-12为纯度基调构成设计作品。

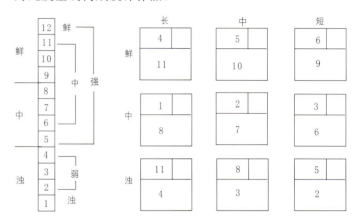

▲ 图6-11 纯度基调对比关系示意图

▶ 图6-12 纯度基调构成设计作品

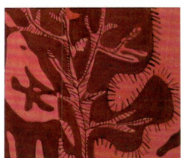

6.3 色彩三属性基调的构成设计

一 明度基调的构成设计

明度基调的构成设计，是用图形设计的艺术形式，将明度顺序和明度的9种对比变化相结合，使两者有机地组成一种新的色彩结构。

明度基调的构成设计，一般可采用两种设计方式。一种是先做一个小的基本图形，并将它重复9次，构成9种色调变化。另一种是先设计一个大的整体图案，再把它分成9份，每份为一个色调，构成9种色调。同时还可调换9种色调的局部位置的顺序，以增强视觉的趣味性。

明度基调构成设计的方法步骤：

绘稿　在30cm×30cm的方形内设计图案，图案设计好后，把它分成10cm×10cm的9个格，见图6-13。

计算色调　参考明度基调示意图，计算出9种明度变化的色彩搭配关系，要特别注意大面积颜色的安排，它是决定每个色彩调性的关键。

依次着色　着色时一般先上大面积的底色，并可以先着互不挨着的颜色，避免颜色的相浸，要有秩序地依次进行。图6-14是明度基调分层着色的步骤，图6-15是明度基调构成设计的完成效果。

◀ 图6-13、图6-14　明度基调设计步骤

▼ 图6-15　明度基调设计作品

二　色相基调的构成设计

色相基调的构成设计，是采用180°角的补色对比，120°角的反对色对比、45°角的邻近色对比和15°角的同类色对比等四种方式，结合图形设计来反映色相的不同变化的一种构成形式。

在整个色相基调的构成设计中，由于对色相环的角度选择不同，会产生色相对比的强、中、弱变化，因而所传达出的色彩感情也不同，视觉的冲击力也不一样。

色相基调构成设计的方法步骤：

图案设计　首先设计一个30cm×30cm的图案。这是一张由小俩口组成的劳动情景，见图6-16。

拷贝图　用拷贝纸将设计好的图案拷贝下来。

涂底色　在另一张带有30cm×30cm方框的已裱好的纸上，将方框9等分后开始着底色。底色是否均匀将直接影响整个图案的质量，因此，着底色时一定要做到均匀、洁净，要将9个方块的底色同时全部上好。

过稿　在带有图案的拷贝纸的反面，用软一些的铅笔涂铅，然后翻过来，再用较硬的铅笔沿图案的线迹轻划，将图案拷贝到涂好底色的图框内。注意过稿时不要把底色弄脏，见图6-17。

着色　按照设计好的色相对比变化，有序地依次着色，见图6-18。

▶ 图6-16、图6-17　色相基调步骤

▼ 图6-18　色相基调设计作品

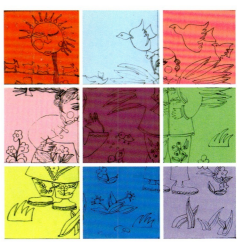

纯度基调构成设计的方法和步骤：

图形设计 首先在 10cm×10cm 的方形内进行图形设计。从设计好的图形中我们看到的是一个禅字，由于将禅字一分为二，上下错位，强化了构成的意识，增强了图案设计的趣味性。

过稿 用拷贝纸将设计好的图形拷贝下来，并拷贝到裱好的画纸上，重复9次。画纸的要求是在 30cm×30cm 的方形内打出 9 个 10cm×10cm 的方格，见图6-19。

调色 首先将需要使用的黑、白、黄三种颜色分别挤在干净的调色盒内，除胶后使用。然后在纯色内加入浊色，用推移的调色方法调配出12种鲜浊各异的色阶，色阶之间的色差必须同步度。

着色 开始着色时，要先上大面积的底色，待第一遍底色完全干好后，将图案拷贝上，再上第二遍色，第三遍色……，直到完成，见图6-20、图6-21。

◀ 图6-19、图6-20 纯度基调构成设计方法和步骤

▼ 图6-21 纯度基调构成设计

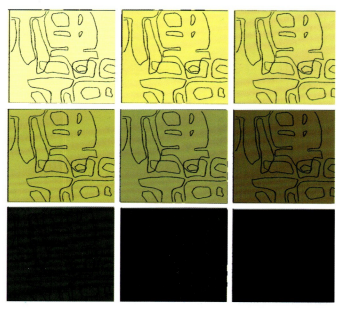

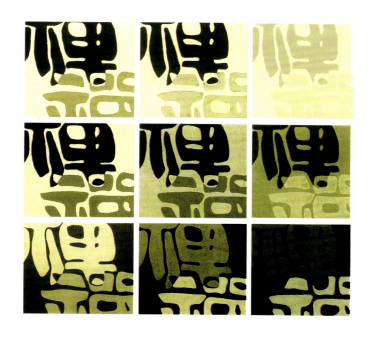

三 纯度基调的构成设计

纯度基调的构成设计方法和明度基调的构成设计方法相同，只是称谓不同。由于纯度基调是纯色与浊色的往复和比较，因此看上去比明度基调的色彩感丰富了许多。

6.4 课程设计—色彩三属性基调

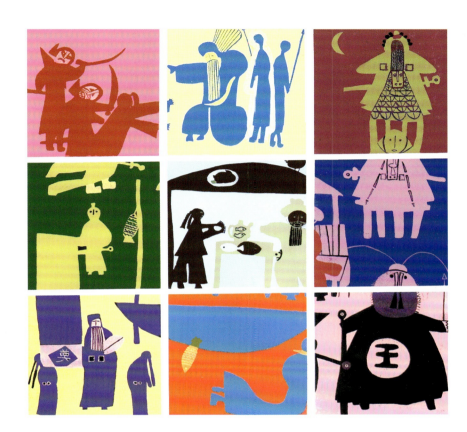

► 图6-22 色彩色相基调构成设计—京剧

▼ 图6-23 色彩纯度基调构成设计—葵花

◄ 图6-24 色彩明度基调构成设计—少妇

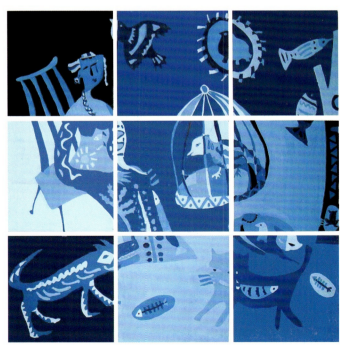

▼ 图6-25 明度基调设计作品

▲ 图6-26 色相基调设计作品

◀ 图6-27 纯度基调设计作品

7 色彩的节奏

节奏，原本是专指音乐中节拍的快慢变化和音乐运动的秩序的。现在我们用它来表示色彩构成中各种要素的运动秩序和色彩的节奏。

在色彩的设计中，颜色的面积、位置、形状和肌理等要素，常常通过变化其大小、多少、方向和疏密等状态，或给这些变化一定的秩序，便可产生一种新的色彩节奏和理想的色调。同时，改变色彩的面积、位置、形状和肌理要素的不同节奏，又能表现出不同色彩的运动秩序，产生不同的色彩效果。

7.1 面积的节奏

在同一视场内，颜色的相处，必然存在着一定的面积的体量关系。不同面积的比例和不同的面积秩序，会产生不同的色彩效果，即是色彩面积的节奏（图7-1）。

在色彩面积的节奏变化中，颜色面积的大小和多少，以及面积的秩序变化是两个主要的决定要素。

首先，在视场内大面积的颜色在画面中起支配的作用，控制整个画面的色调。而小面积的颜色处于从属位置时，又会发生自卫性的反映，因此，画面的色彩效果会显得十分活泼和生动。在色彩面积的比较中，各色之间的面积反差越大，节奏感就越强，效果也就越好。

其次，当改变色彩面积的某种秩序时，色调也会随

▲ 图7-1 色彩面积对比构成设计作品

之改变。这是决定色彩面积节奏的又一主要要素。即在面积比例不变（又叫做设计的图形不变）的条件下，通过改变面积的秩序，可以实现色彩节奏的变化，见图7-2。

按照图7-2所示，我们选用了红、绿、黄、蓝等四种

比例 秩序	60%	30%	7%	3%
A	红	绿	黄	蓝
B	绿	黄	蓝	红
C	黄	蓝	红	绿
D	蓝	红	绿	黄

▲ 图7-2　色彩面积节奏秩序示意图

颜色。设定图案中四种色彩的面积比例为60%、30%、7%、3%。随着色彩秩序的运动，我们便会看到如下色彩变化。

图 7-2A 行中，由于红色面积占绝对优势，控制着整个画面的色调，所以构成了以红色为主调的红、绿对比，黄蓝点缀的效果，称作红、绿对比的色彩节奏。

图 7-2B 行中，由于绿色的面积占绝对优势，控制着整个画面的色调，就构成了以绿色为主调的绿、黄对比的色彩节奏。

图 7-2C 行中，由于黄色的面积占绝对优势，控制了整个画面的色调，所以构成了以黄色为主调的黄、蓝对比的色彩节奏。

图 7-2D 行中，由于蓝色的面积占绝对优势，控制了整个画面的色调，所以构成了以蓝色为主调的蓝、红对比的色彩节奏。

与此同时，当颜色的选择有明显明度差异时，会构成明度不同的强、中、弱等色彩对比的节奏。当颜色的

◀ 图7-3　色彩面积对比构成设计作品

选择有明显纯度差异时,还会构成纯度不同的鲜、中、浊等色彩对比的节奏。图7-3为面积节奏设计作品。

7.2 形状的节奏

色彩形状的节奏是指色彩与形状结合时,所表现出的强烈、紧张或放松、柔和等不同的心理情绪。有时因色彩形状的改变,还会改变色彩对比的性质。因此,色彩形状的节奏是指形状对色彩的统摄功能和作用。

(一)形状的聚散

色彩形状的聚散关系,不是色彩面积大、小变化。因为无论色彩面积是聚还是散,它们每一个颜色的和都是相等的,见图7-4。形状的聚与散,直接影响色彩节奏的强与弱。形状越集中,色彩的节奏感就越强,视觉冲击力就越大。相反,形状越分散,色彩的节奏感就越弱,视觉冲击力也就越小。色彩的形状分得非常小时,会发生色彩空间混合,从而改变了色性。可见,形状的聚与散是影响色彩节奏的强弱和大小的重要因素。

(二)形状的表现力

一谈到色彩的形状,人们会很快地回答出红色是方形,黄色是三角形,蓝色是圆形等等。客观地说,这种回答说明的只是一种色彩与形状的同化效果。例如黄色,因其响亮,富有强烈的刺激感和尖锐的表现力,常常被比做三角形。

其实,形状的表现不仅如此,形状以及形状的方向的改变还能改变色彩固有的节奏,并能产生一种强调、突出和紧张的张力,或产生一种柔和、轻松和后退的收缩力(减力)。

例如,在童装设计时,设计师们利用补花的形式在小孩的服装上作色彩的处理。当补花的色彩图形使用的是一个完整而又光滑的椭圆形状时(图7-5a),色彩的对比会十分强烈而突出,容易产生不协调的色彩感觉。如果我们改变一下形状,效果就会截然不同。如图7-5b所示,其不规则部分的图形已使对比的两色相互渗透,发生空间混合效应。所以整体的色彩对比在不改变颜色和面积的情况下,变得十分协调。这是形状表现出的一种对色彩的统摄能力和整理能力,体现了色彩对比过程中形状的表现力,是一种形状赋予色彩的外力。我们同样会把这种因形状的改变,加强或削弱了原有色彩的节

▲ 图7-4 色彩形状聚散节奏的示意图
▼ 图7-5 色彩形状表现力节奏示意图

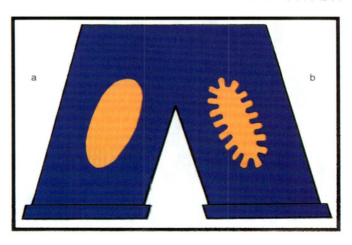

奏过程，叫作色彩形状的节奏。图7-6系色彩形状节奏的构成设计作品。

7.3 位置的节奏

由于颜色间在构图中所处位置上下、左右和远近等的不同，而发生的色彩的强、中、弱等节奏变化，称为色彩位置的节奏（图7-7）。

例如图7-7所表示的两种不同的颜色，它们在构图中的距离越远，对比的节奏感越弱，视觉冲击力也就越小。随着距离的推近，对比的节奏开始增强，视觉冲击力也就随着加大。当两色并置或其中一色被另一色包围

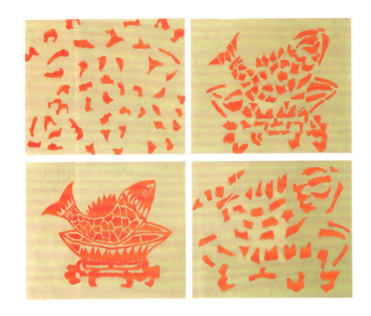

◀ 图7-6 色彩形状节奏的构成设计

◀ 图7-7 色彩位置节奏示意图

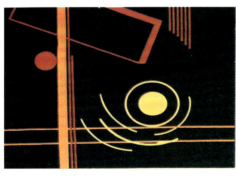 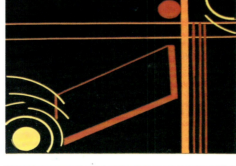

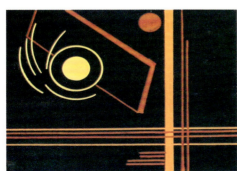 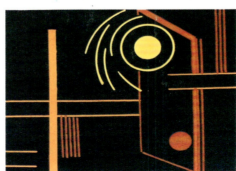

◀ 图7-8 色彩位置节奏的构成设计

▶ 图7-9～图7-11 肌理节奏晕、蜡绘、印压的效果

时，色彩对比节奏最强，视觉冲击力也就最大。图7-8系位置节奏设计作品。

7.4 肌理的节奏

色彩肌理的节奏（图7-9～图7-13），主要是指由于物体表面结构特征的变化而发生的色彩的差异和节奏。由于各种材料表面组织结构的肌理不同，吸收与反射光的能力也不同，所以肌理表面的色彩节奏也就各异。即便在明度、纯度、色相都相同的条件下，由于选择的材料不同，色彩的感觉也会有所变化。

一般来说，表面肌理光滑的材料，反光能力强，给人明度提高一级的感觉。而表面肌理粗糙的材料，反光能力弱，给人明度降低一级的感觉。假如我们把同一蓝色分别印染在缎子和毛呢两种材料上，其差异就会显而易见。特别是当我们身着相同面料和相同颜色的套装时，就会产生一种不自然的感觉，甚至连走路的样子都会显得呆板，做起事来也会感到很不方便。如果我们让自己喜欢的颜色不变，而变换一下套装的面料，使上下衣着的面料一个反光、一个吸光时，穿起来就会显得十分潇洒、休闲、得体、倍感自然和舒适。

色彩的肌理可分为视觉肌理和触觉肌理。如何通过技法去表现肌理，是所有设计师和艺术家们需要面对的课题。特别是视觉肌理可以引起人们不同的感受，增强

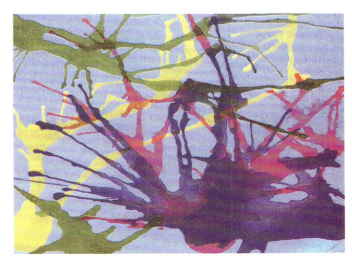

▲ 图7-12、图7-13 肌理节奏吹的效果

色彩的节奏,丰富色彩的语汇,是我们进行色彩结构设计的一个重要的表现手法。

7.5 色彩节奏的构成设计

一 面积节奏的构成设计

面积节奏的构成设计,是采用图形中的不同面积比例,和变换面积不同的色彩秩序来变化色彩节奏的一种色彩结构设计。

这种设计方式的实用性很强。例如,在现代的CI设计中,企业的标准色按规定是不可变动的要素,而企业的产品设计又是围绕企业的标准色进行的设计。用面积节奏的设计方式可以使有限的颜色丰富起来,并改变色彩的色调品质,尤其适用于系列化产品的色彩设计,使各品种之间的色彩既有内在的联系,又有个性的表现,满足不同层次使用者的需求。

这种面积节奏设计的最显著特点是,定形、定色、换位。

所谓定形,是指每个图形中的图案都是相同的和固定不变的。定色,是指每个图形中所使用的颜色也都是相同的和固定不变的(不能图形1是一套色,而图形2又是另一套色)。而换位,则是指在图形不变和选择的颜色不变的条件下,通过变换色彩在图形中的面积位置,来变换色彩面积,实现色彩秩序设计。

面积节奏设计的方法和步骤:

图形设计 首先在白卡纸上做 12.5cm×12.5cm 的方形,并在方形内设计出适合于面积节奏设计的图形。该设计对面积大小的分配有十分严格的要求,各面积间的大小一定要拉开距离,可参考图7-2的面积分配比例关系。

面积的节奏设计 将设计好的图形重复四次,并在四个图形中设计出色彩秩序的不同变化,见图7-14。

着色 按照设计好的色彩秩序进行着色。着色时,

▼ 图7-14 面积节奏步骤之一 — 图形设计

◀ 图7-15 面积节奏步骤之二 — 色彩设计

四个图形中的同一种颜色可同时一次上完。然后再上第二色、第三色和第四色，见图7-15。

二　形状节奏的构成设计

形状节奏的构成设计，是通过不断换色彩形状的聚散关系，和通过改变设计中图形的形状，达到改变色彩自身固有节奏和色彩性质的目的的一种设计形式。该设计最显著的特点是定色、定量、不定形。所谓定色，即每个图案中使用的色彩不变，是固定的。定量，即每个图案中的同一种颜色的总和是等量和固定不变的。不定形，即可以随意改变形状和形状的聚散关系。

形状节奏设计的方法和步骤：

图案设计　形状节奏的设计与其他设计有所不同，由于它主要是通过形状变化来实现和完成的，所以对图案的设计要求很严。

图案设计的要求：（1）必须设计出四种不同的图案，而且图形的形状完全不同；（2）四种图案中形状的聚散关系要有十分明显的差异和节奏变化；（3）其中的某一个图形的形状设计应分散到有空间混合的效果，见图7-16。

色彩设计　虽然该设计必须用四种图案来完成，但四种图案所选用的颜色必须是一致的，而且每一种颜色的含量在四种图案中都是相等的。

依次着色　图案和色彩设计好后，应按照图案设计的要求依次着色。着色时，可以先着底色，每种颜色着色时又可同步完成，见图7-17。

三　位置节奏的构成设计

位置节奏的构成设计，主要是研究由于色

▲ 图7-16　形状节奏设计步骤之一——图案设计

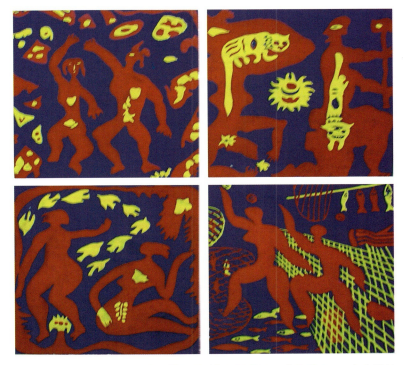

▲ 图7-17　形状节奏设计步骤之二——色彩设计

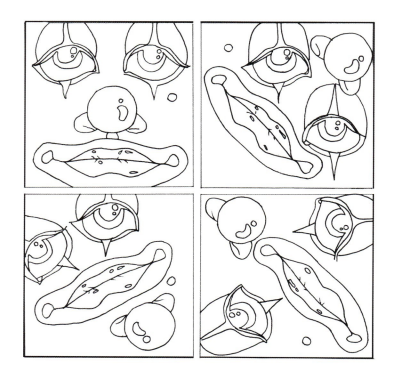

彩图形在图案中所处的位置不同而发生的色彩节奏变化。这种变化的传导方式是视觉冲击力。而视觉冲击力的强弱或大小又是由形与形之间的上下、左右、远近等位置的改动,以及所产生的视场力的变化和平衡等决定的。对此,通过设计实践可以得到更深的理解和认识。

色彩位置节奏设计最显著的特点是,定形、定色、不定位。

位置节奏设计的方法和步骤:

图形设计 在四个12.5cm×12.5cm的方形内设计出形状相同,但位置明显不同的四种图案。

依次着色 按照预先设计好的颜色,依次有序地进行着色。注意四个图案的同一图形的色彩必须是一致的,不要随意改动,见图7-18、图7-19。

四 肌理节奏的构成设计

肌理节奏的构成设计,分抽象的肌理设计和具象的肌理设计。

抽象的肌理设计主要是通过对色彩的挤、压、滚、吹、洒、印等"不择手段"的处理,感悟同一颜色由于不同的表面结构所带来的不同的色彩节奏和变化。

具象的肌理设计比抽象的肌理设计增加了很多的难度。在这里,肌理的表现必须依托图形,与内容结合,并为主题服务,构成材料的表面结构、图案形式和主题内容等三位一体的形式。它较好地解决了基础学习与应用设计相脱节的难题。

肌理节奏构成设计的方法和步骤:

图形设计 图7-20是具象的肌理构成设计。首先设计一幅具有一定内容的草图。

肌理处理 用油画棒覆勾。由于油画棒对水有很大的不溶特性,当水粉覆盖时,会产生一种特殊的效果,装饰性很强,见图7-21、图7-22。

◀ 图7-18、图7-19 位置节奏设计步骤

色彩的节奏 73

▲ 图7-20 肌理设计步骤之一——铅笔绘稿

◀ 图7-21 肌理设计步骤之二——蜡笔复勾

▶ 图7-22 肌理设计步骤之三——黑色衬底

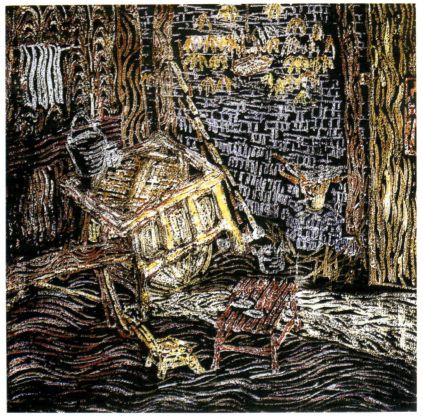

7.6 课程设计—色彩的节奏

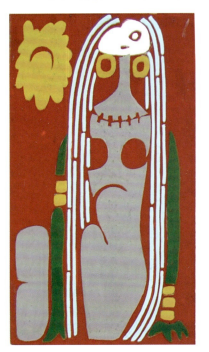
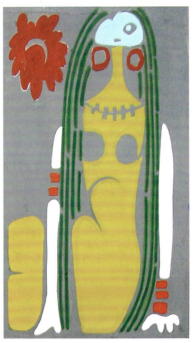
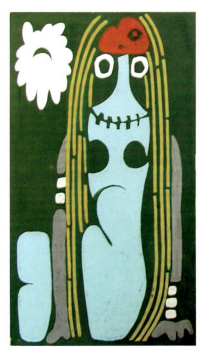
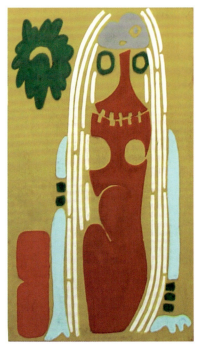
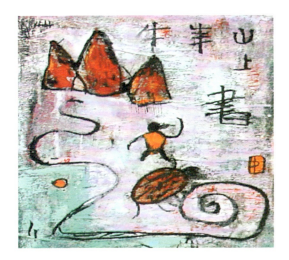
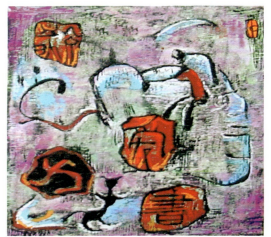
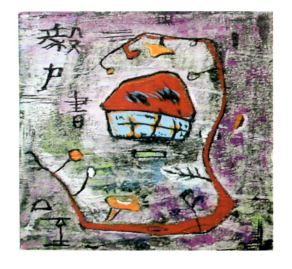

▲ 图7-23 面积节奏设计—少女　　▶ 图7-24 形状节奏设计—山歌

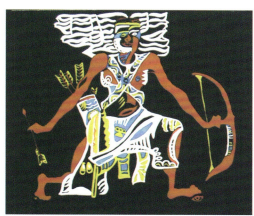
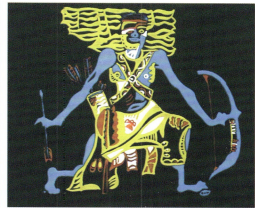

▶ 图7-25 色彩面积节奏设计—土著人

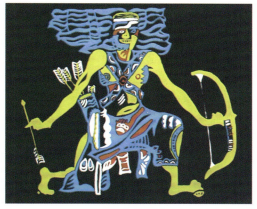
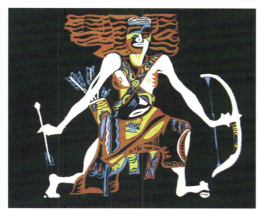

▼ 图7-26 色彩形状节奏设计—古老传说

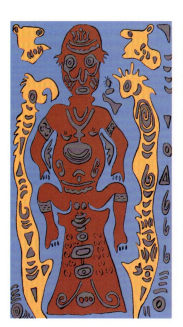
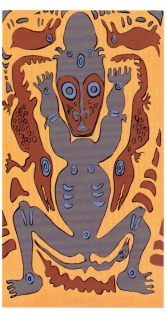
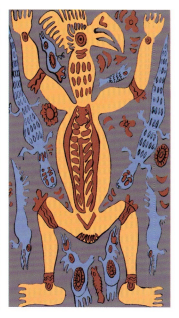
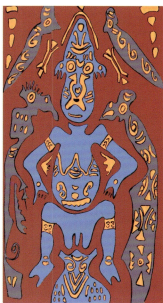

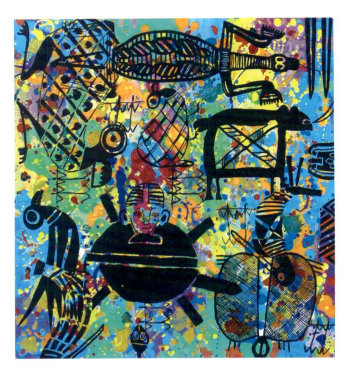

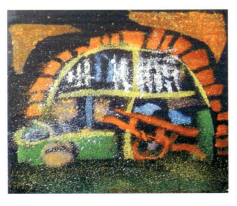

▼ 图7-27 肌理节奏设计—万物有灵

▲ 图7-28 肌理节奏设计—希腊神话

◀ 图7-29 色彩肌理节奏—窑洞

8 色彩调和设计

彩调和，是指两种或两种以上强烈刺激的、无序的、不调和或无调性的色彩，经过处理，能使之统一和谐地组织在一起。其色调能使人愉悦，并能满足人的视觉需求和心理平衡的色彩搭配，叫作色彩调和。

不调和的色彩组合常常表现为：多个面积相似，又无主次的色相组合；色相既不明确，色彩纯度又很低的色彩组合；或几种毫无内在联系的色相组合。

在生活中，人们发现了一种能使不调和的色彩变成调和的色彩的现象。例如，拍照前大家的服装色彩五颜六色，毫无联系，又不协调。而当照片出来时，照片上的颜色却显得十分和谐统一。这是同一色光的作用，叫做同一调和。设计师和艺术家们通过总结，发现了许多能使色彩调和的方法。

8.1 单色调和设计

所谓单色调和，是运用统一色光的原理，使两色或多色混入同一种颜色，实现色彩调和的方法叫做单色调和，也叫同一调和，见图8-1。

图 8-1a 是一个由红、绿、蓝、黄等四种颜色组合的色彩设计。由于每个色彩的纯度都很高，对比又强，面积也很接近，所以这个色彩组合就显得十分不协调。

图 8-1b 用单色调和的方法，将红、绿、蓝、黄等四种颜色分别加入同一种紫色，构成被紫色光笼罩下的红、绿、蓝、黄等四色效果，使不调和的色彩变得十分调和。

图 8-1c 是将红、绿、蓝、黄等四种颜色分别混入同一种赭石色后，所构成的在赭石色光笼罩下的色彩效果。

▼ 图8-1 单色调和设计作品

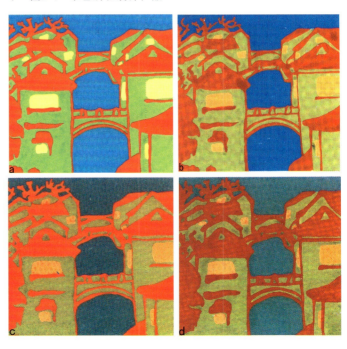

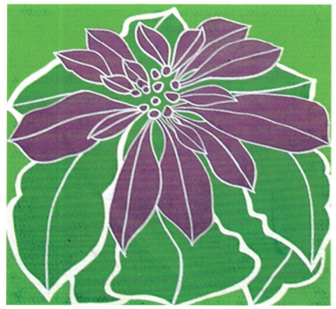
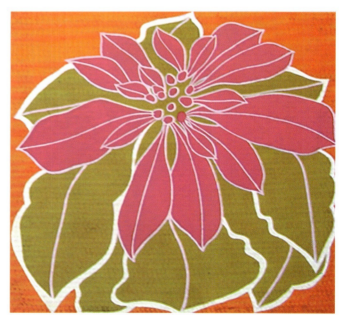

图 8-1d 是将红、绿、蓝、黄等四种颜色分别加入同一橙色的色彩效果。

单色调和的设计，也叫混入同一色的设计。顾名思义，是将图案中两色或多色混入同一种颜色的设计，它追求同一色光下的调和效果（图8-2）。这种调和方法的实用性很强，常用来作为图案设计的色彩处理手段。

8.2 两色调和设计

两色调和又叫互混调和，也可以说是一种混入间色

的调和。当两种颜色的组合十分不协调时，可以在两色中加入少许各自对方的颜色，形成互混，使双方发生"同志"关系。当然，这里所说的"同志"，不是革命的同志，而是一种共同的志向，叫做色彩的"同志要素"。就像一对恋人，他们之所以能走到一起，必须用一种共同的志向加以联系。色彩间的"同志要素"是联系色彩与色彩之间的关系纽带。如，红色与蓝色是120°的反对色关系，俗语讲，"红配蓝讨人嫌"。而我们用两色调和的方法后就会发现，红色加入少许蓝色变成紫味红，蓝色加入少许红色后变成带有紫味的蓝。

紫色不仅是间色，在这里也是联系红色和蓝色的关系纽带，成为红色和蓝色相互主动和暧昧的同志要素，使其互为对立的红、蓝两色"划干戈为玉帛"，相亲相爱，十分和谐，见图8-3。

8.3 三色调和设计

三色调和是指三个纯色之间有规律的调和。确切地讲，它又是多色调和，或者说是纯色、间色和复色之间多层次的调和。

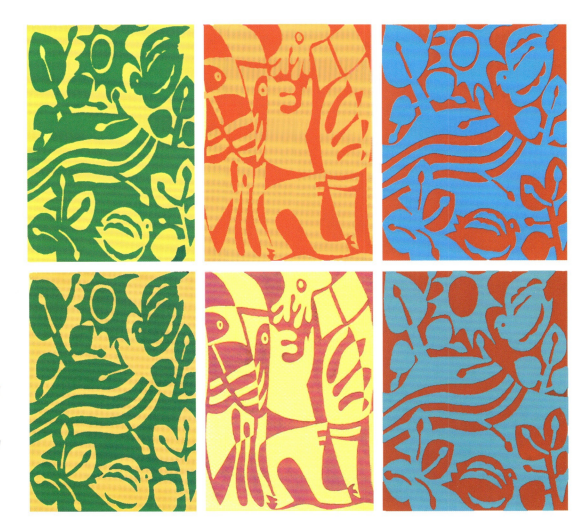

◀ 图8-2 单色调和构成设计作品

▶ 图8-3 两色调和构成设计作品

其调和的方法是，首先把三个十分不协调的纯红、纯黄和纯蓝置于图形的三个顶端。然后将红色和黄色混合成橙色；将黄色和蓝色混合成绿色；将蓝色和红色混合成紫色。其结果得到了橙、绿、紫三个间色，并将它们放置于图形的角落之间。最后，在剩下的三个图框中放置与其相邻三色的混合色。这三色的混合色是三个复色，又叫再间色（图8-4、图8-5）。

用这种方法作色彩调和设计，可以说每个纯色和与其相邻的颜色间所构成的色彩组合都是一种十分协调的配色。并且富有色彩纯度的变化和层次感。因此，三色调和的构成设计，实际又是一种在纯色、间色和复色之间进行的多层次的纯度递变的构成设计，见图8-6。

8.4 纯色与黑、白、灰调和设计

为了使不协调的纯色之间的对比变得和谐，设计师和艺术家们常常用在各纯色之中混入黑、白、灰的方法做色彩的调和，叫做纯色与黑、白、灰的调和（图8-7）。

（1）混入白色的调和 两种或两种以上艳丽的纯色的搭配，会感觉不协调。混入白色后使之明度提高，纯度降低，得到浅淡而朦胧的调和的色调。混入的白色越多，调和感越强。

（2）混入灰色的调和 在尖锐刺激的纯色的双方或多方，混入同一灰色，使纯色的纯度降低，明度向灰色靠拢，色相感减弱。能使整个色调变得含蓄、高雅。而且混入的灰色越多，色彩的调和感也就越强。

（3）混入黑色的调和 在两种或两种以上艳丽的纯色中，同时混入少许黑色，会使纯色的明度降低，纯度减弱，在色相方面有时还会发生色性的变化，能使整个画面的对比度明显减弱，变得十分和谐。

纯色与黑、白、灰调和的设计，是在由纯色组合成

◀ 图8-4、图8-5 三色调和的示意图
▼ 图8-6 三色调和的构成设计—鱼鹰

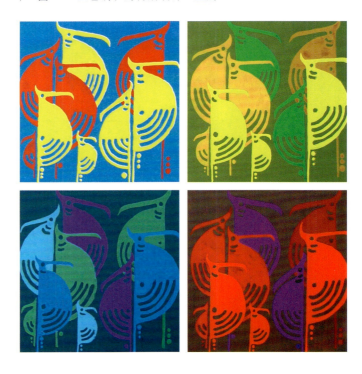

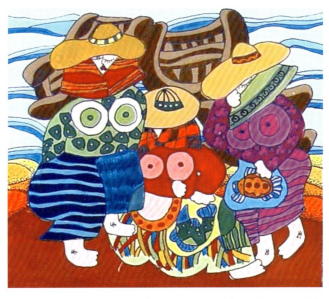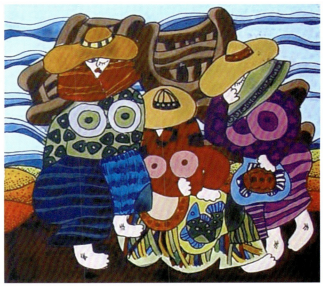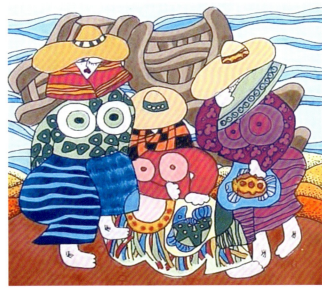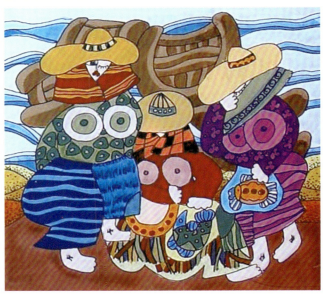

▲ 图8-7 纯色与黑、白、灰调和的构成设计

的色彩中分别混入黑、白、灰色的调和色彩，也是一种同一调和的构成形式。

8.5 重复调和设计

在使用较多的纯色时，特别是当这些纯色又都十分孤立地存在的条件下，画面会很不协调。把原有的纯色通过处理重复作用在画面上，使之与原有纯色相呼应，达到和谐统一的方法，叫做重复的调和。

例如图8-8，原设计图案使用的是纯度较高的大红、橙、蓝、浅绿、黄和紫色，我们可以在这种颜色的基础上混入灰色，调出纯度降了级的含灰度的大红、含灰的橙

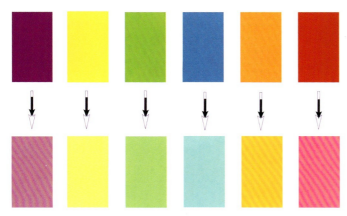

▲ 图8-8 重复调和的示意图

色、含灰的蓝色、含灰的浅绿、含灰的黄色和紫色等一组相对应的灰色调，使画面出现不同层次的两组或多组重复的色彩，因此，画面就会变得协调一致了。见图8-9，重复调和的构成设计，说到底是一种运用形式美学中的重复要素进行设计的构成形式。它将原有较多而又孤立的纯色组合，用混入单一色的方法处理后，与原有的较纯的色彩一起，共同组织到同一画面上，形成色彩重复的艺术表现形式，使孤立的不再孤立，使纯色有了能与之相呼应的，相貌相同而纯度和明度又不同的色彩层次，使整个画面变得非常统一和谐。

8.6 分割调和设计

分割调和，是一种从民族传统装饰艺术中借鉴而来的色彩调和的方法。当我们面对民间艺术时，无比惊异其大胆的用色方式。在他们的作品里，色彩纯度的使用达到了顶点。整个画面的色彩鲜明、亮丽又十分和谐。究其原因，主要是使用了黑、白、金、银、红等无彩色的颜色，并通过勾边、衬底等方法分割和协调画面，是一种分割的调和。

这里特别强调，无彩色系里为什么要包含红色？因为红色是一种十分特殊的颜色。它与黑色和白色都是人类最早使用的原始色，红色具有与黑色和白色相同的包

▲ 图8-9 重复调和的构成设计

容性和永固的品质。黑、白、红被人们称做极色。如果我们拿出红、黄、蓝、绿等几种颜色，同时让小孩辨认时，小孩在几种色彩中首先能记住和辨认的就是红色。

在这种被分割调和处理过的画面里，在浓烈的纯色之间，不再发生任何色彩对比关系。色彩中的任何排它性都被无彩色的分割色收敛，浓烈、饱和的艳丽之色只剩下个性的无限发挥。这正是民间艺术的色彩生命力所在，也是具有传统方式的分割调和的魅力所在。

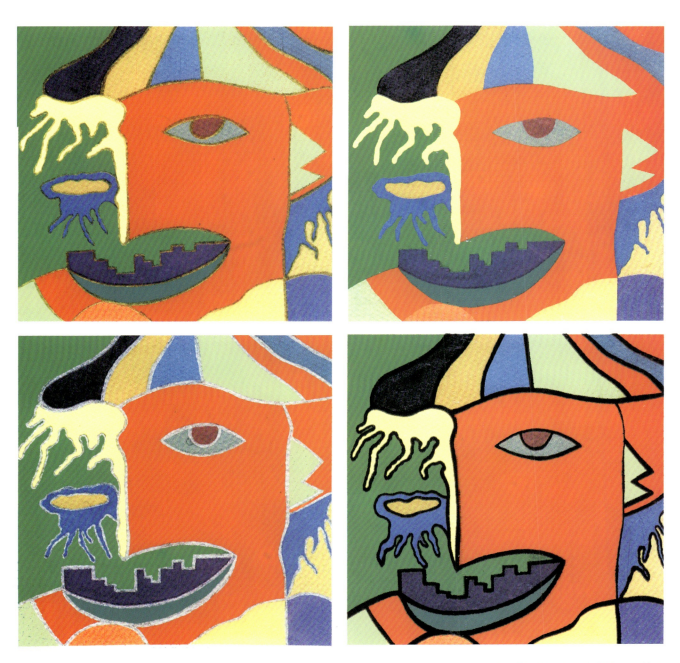

▲ 图8-10 分割调和的设计作品

所谓分割调和的构成设计，正是用黑、白、金、银、红等无彩色的颜色，通过勾边、衬底等方法分割和调和色彩的一种构成方式。这种构成方式的特点是不用改变原有颜色的色相、纯度和明度等的任何色彩关系，就能协调画面，并保持原色彩的响亮、艳丽和强烈的刺激感觉。图8-10系分割调和的构成设计作品。

8.7 课程设计—色彩调和

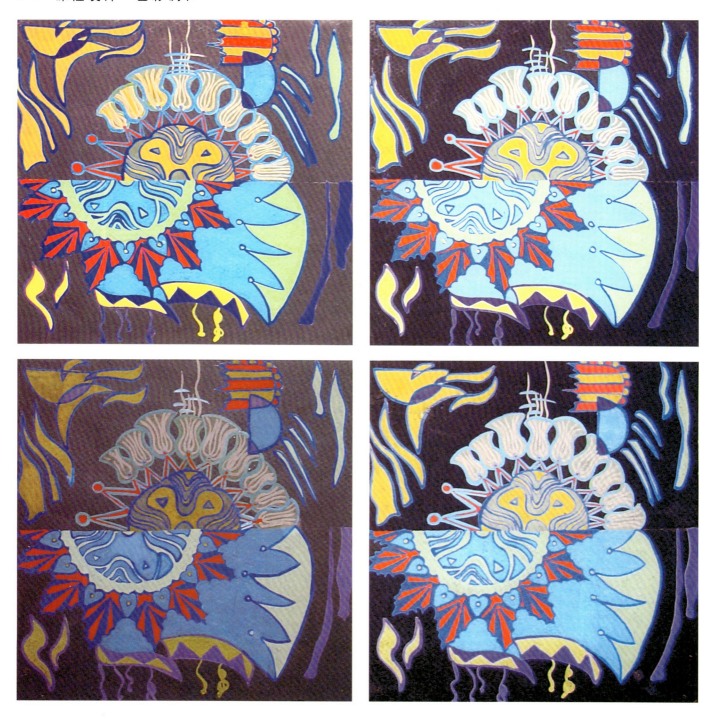

▲ 图8-11 纯色与黑、白、灰调和设计—花卉

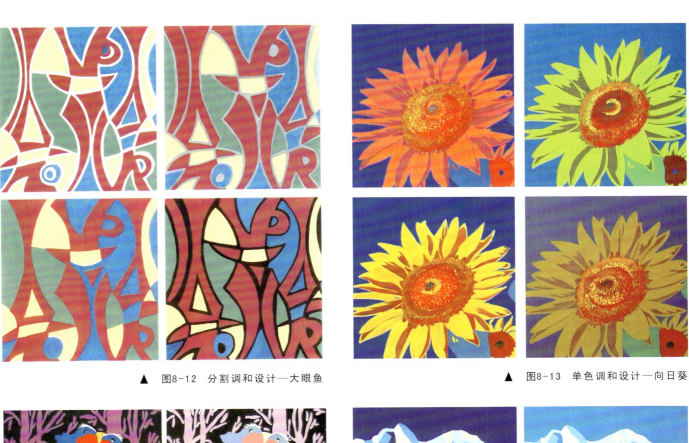

▲ 图8-12 分割调和设计—大眼鱼

▲ 图8-13 单色调和设计—向日葵

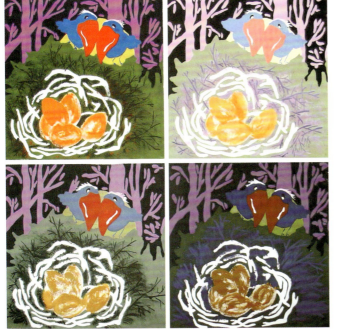

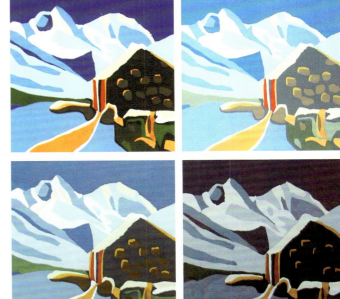

▲ 图8-14 加黑白灰的调和设计—孵化

▲ 图8-15 加黑白灰的调和设计—冰川驿站

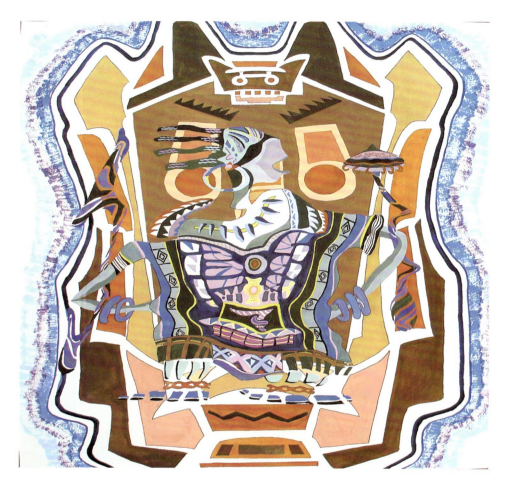
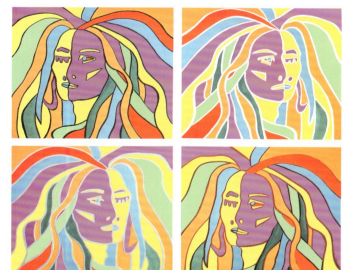
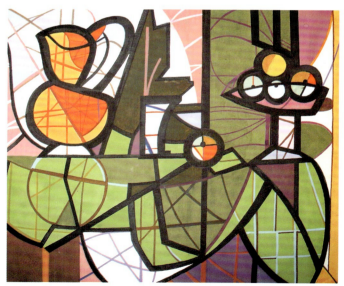

◀ 图8-16 重复调和设计——巫婆

▶ 图8-17 分割调和设计——青年

▼ 图8-18 分割调和设计——静物

9 自然色彩的设计

研究自然色彩其主要目的,是在自然界中去努力寻找那些使人振奋和愉悦的结构形式,并对其特定的色彩组合结构进行更加深入的探究。

9.1 自然色彩的价值

一个变化万千的世界,蕴涵着神秘的自然色彩奇境。面对自然,文学家衷情于用文字书写它的神秘变化,音乐家用音符演奏其时序的变迁,而设计师则是更衷情于寻找自然中色彩表现的存在价值。

就像对待水库那样,农民看中的是它的灌溉和养殖的经济价值,科学家和经济学家看中的是它的可持续开发的综合价值,画家们看中的是它的欣赏和审美价值,而设计师则看中于从自然中采集抽象色彩世界的精神。

大自然中,天、地、山、川、动植物和矿物的斑斓色彩,以及春、夏、秋、冬、阴、雨、晴、雪等变幻无穷的色彩,都为我们学习色彩、认识色彩和表现色彩提供了取之不尽的素材,这正是自然色彩的魅力和价值所在。

9.2 自然色彩的采集归纳

设计师对自然色彩的采集归纳,与画家表现自然的绘画有很大不同。绘画色彩一般包含写实性色彩和装饰性写生绘画色彩。绘画中带有装饰性的色彩写生或装饰性绘画,只不过是使写生的色彩具有一定的装饰性。而设计师在对自然色彩的采集或归纳的过程中,却毫无自然的表现。采集的目的在于归纳,是为重构收集素材,服务于色彩设计。两者的本质区别在于:一个是装饰自然,一个是装饰色彩。而归纳具有整理的理念,是训练设计师统摄思维和创造表现力的一种手段。它使设计师

▼ 图9-1 写实性绘画的色彩表现 张京生 作

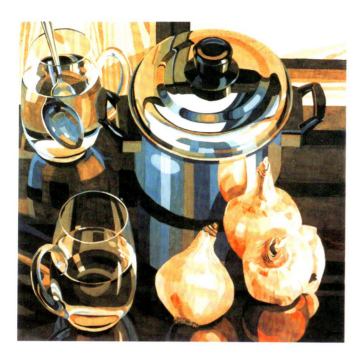

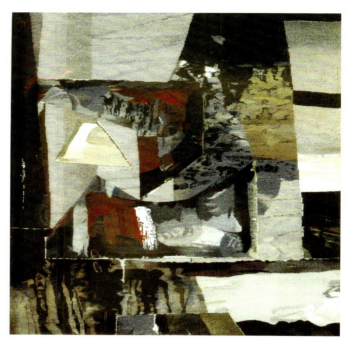

▲ 图9-2 装饰性绘画的色彩表现 苏华 作

► 图9-3 装饰色彩的表现 玛娜娜·吉基卡施维里 作

▼ 图9-4 装饰色彩的采集与归纳的表现

 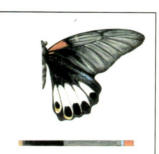

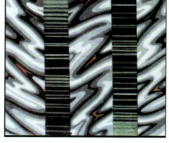 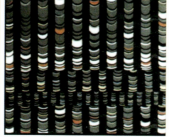

在复杂的色彩环境中，能找出表现其感情和精神的色彩本质，使其成为色彩表现符号。它是人类对色彩认识的升华。

图 9-1～图 9-4 是写生性绘画、装饰绘画，以及装饰画和装饰色彩中的色彩采集归纳等四种风格各异的作品。

9.3 自然色彩和采集重构

采集是重构的准备，重构是检验我们认识色彩和表现色彩的一种手段。对自然色彩的采集重构训练，可以说是一种从色彩的自然王国踏上色彩抽象王国的加速剂。色彩的采集重构又分直接的自然采集重构和间接的自然采集重构两种。

一 直接的自然采集重构

直接的自然采集重构是指面对自然，经过采集、整理，进行色彩的重新组合和再设计。例如，美丽晚霞的色彩会使我们激动不已。通过观察、分析、整理，记录下它的色彩成分和色彩的比例关系，然后将它用于服装

的色彩设计。当旁人见到这件衣服的色彩时，就会联想到那晚霞般的美丽憧憬，使人有一种回归自然的感觉和享受。

二　间接的色彩采集重构

间接的色彩采集重构，不是通过自然景色，而是通过画报、画册或照片中美丽的自然景色以及美丽的色彩组合的启示，对此通过分析、整理，进行色彩的归纳、再创造和再设计。图9-5、图9-6是色彩采集重构设计作品。

▶　图9-5　间接的色彩采集重构作品

▶　图9-6　间接的色彩采集重构作品

9.4 课程设计—自然色彩

◀ 图9-7 色彩情感相近的采集重构

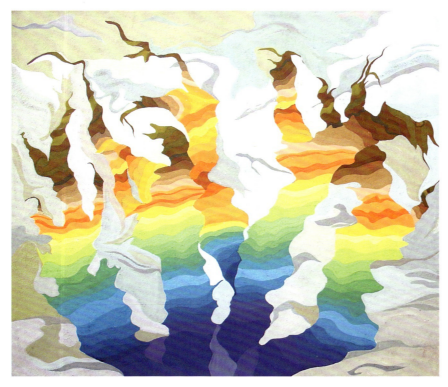

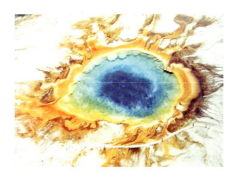

◀ 图9-8 色彩情感相近的采集重构

10 命题综合设计

命题综合设计（图10-1），在色彩构成的课程设计中是大型专题设计。它要求设计者运用已学过的有关色彩构成的基本理论、基本知识和基本技能，用形象对两个或两个以上的知识点进行交叉式的综合设计。

10.1 命题综合设计

由于命题综合设计是对设计者的艺术修养、技艺水平、设计能力、知识积累和综合分析能力的全面检测，所以该设计在表现内容、知识构成和画面效果等方面，应做到以下要求：

（一）表现内容及知识构成方面：（1）用单个知识点进行设计时，其知识点的内容表现应从严、从难。（2）用两个知识点进行交叉性组配的综合设计时，其内容难易应有主次之分。（3）用两个以上知识点进行综合设计时，其知识点一般不超过三个，可选择较易于理解和表现的知识点构成。

（二）画面效果方面：画面的效果应该按设计的要求做到主题突出，内容正确，创意鲜明，节奏明快，结构完整，形象清晰，趣味性强，着色均匀，画面整洁，形式新颖，有所创新。

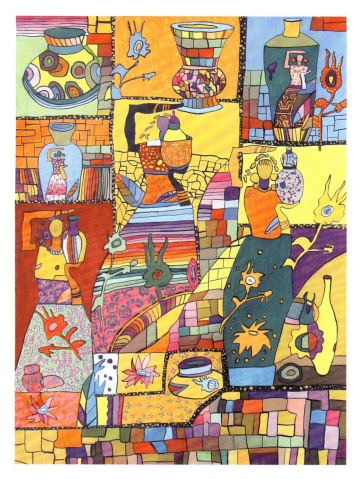

▲ 图10-1 色彩构成课程设计—命题综合设计

10.2 课程设计—命题综合设计

◀ 图10-2 命题综合设计—凤
作品《凤》以色相的邻近色和同类色的对比关系，以及彩色圆珠笔线划与平涂的肌理对比方式，表现出很强的装饰性和浮雕的凹凸感。

▼ 图10-3 命题综合设计—汉代风情
这幅作品用色彩明度的高长调对比方式，多层次的表现汉代人扶桑、狩猎和耕种的场景，是一幅时代风俗画。

▶ 图10-4 命题综合设计—织梦
作品《织梦》表现了苗族少女对生活未来的美好憧憬，以色相的120°红与蓝的反对色对比为主题，并通过肌理对比的方法，采用平涂、蜡铅以及银线分割等不同表现方法，产生了很深刻的意境。

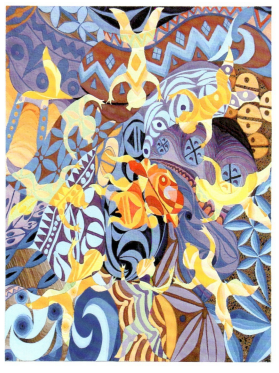

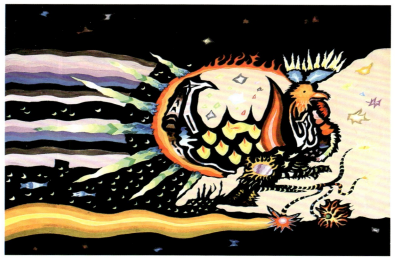

▶ 图10-5 命题综合设计—我想飞

▲ 图10-6 命题综合设计—舞蹈人

◀ 图10-7 命题综合设计—太空鸟

▶ 图11-1 空间混合设计—蹉跎岁月

11
优秀作品赏析

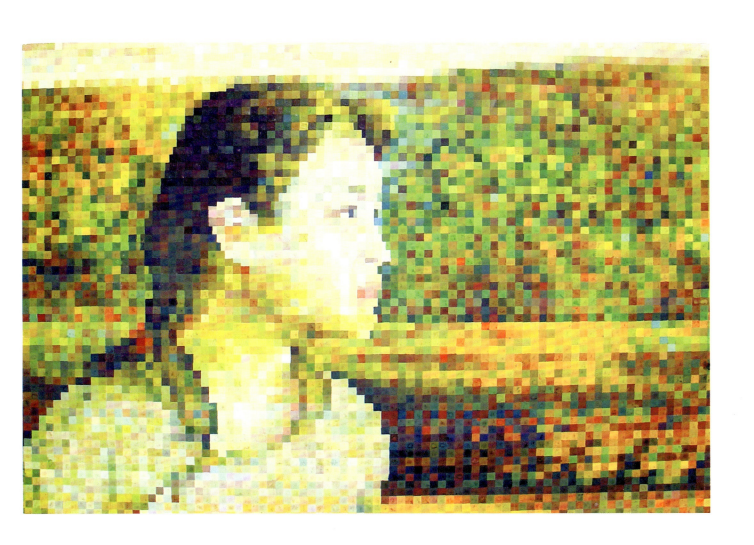

11.1 空间混合

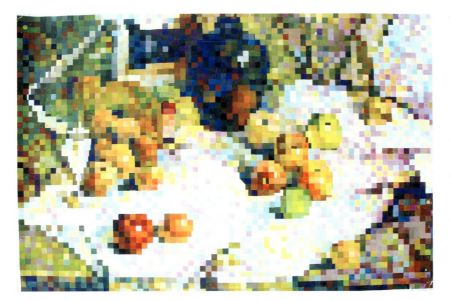

◀ 图11-2 空间混合设计—静物

▼ 图11-3 空间混合设计—风景

▶ 图11-4 空间混合设计—父亲

作品《父亲》用明度空混的方式和0.5cm×0.5cm的方格进行色彩分析，色块达14800之多，人物的形象刻画十分准确，色彩的层次分明，较好地表现出老人的内心世界。

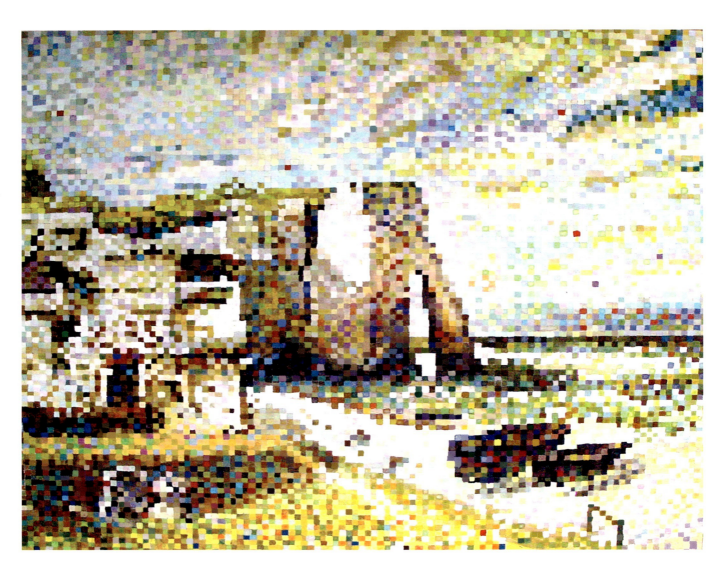

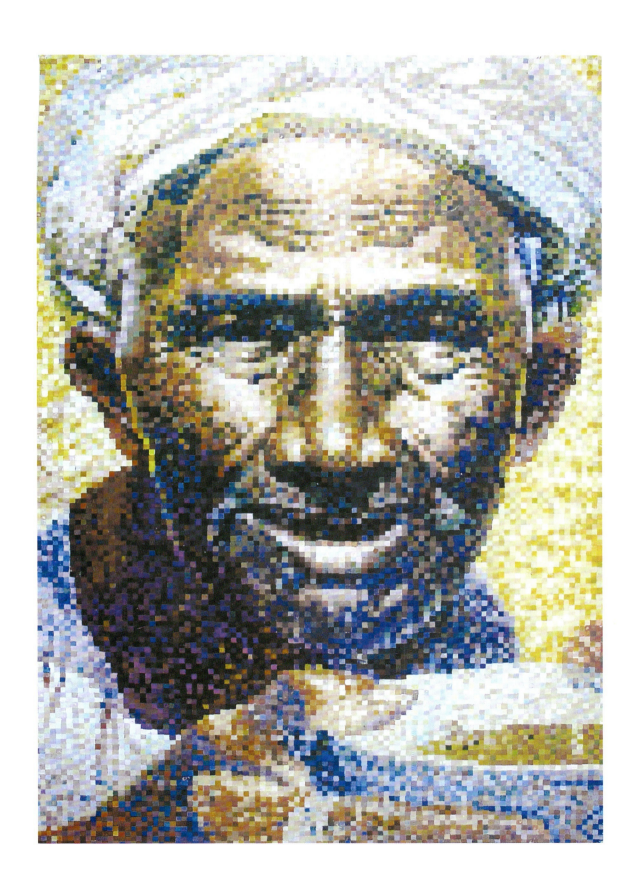

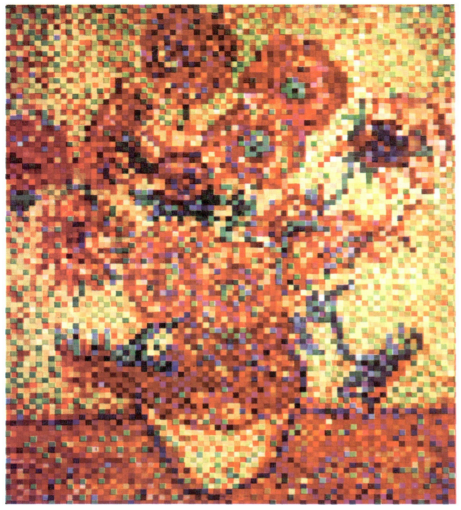

▲ 图11-5 冷暖空间混合—老海员

◀ 图11-6 色相空间混合—向日葵
这是一幅以色相为主的空间混合方式,画面的色点由较纯的色彩组成,特别是背景的暖灰色,是由补色关系的纯色点构成的。只有在远处才能感到原作的色彩关系。

▲ 图11-7 明度空间混合—直升机

▲ 图11-8 纯度空间混合—少女

▼ 图11-9 纯度空间混合—小女孩

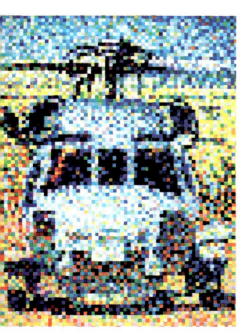

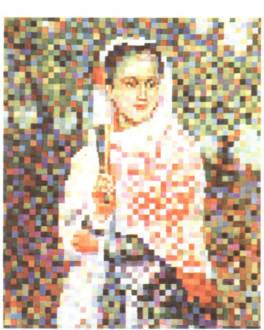

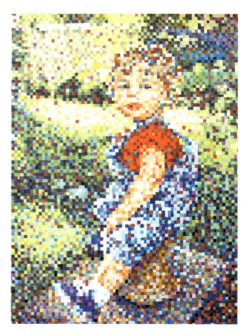

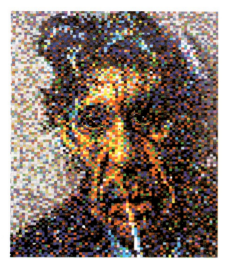

▲ 图11-10 色相空间混合—老烟鬼

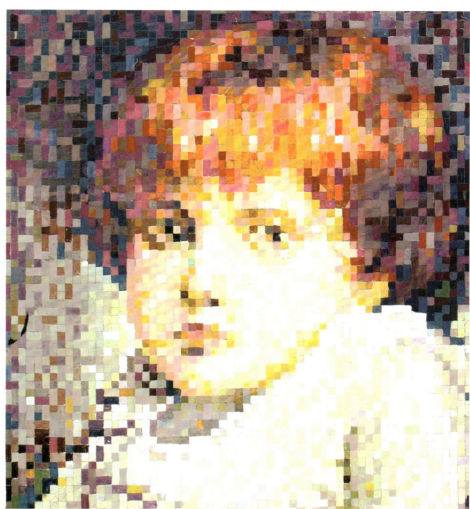

▶ 图11-11 明度空间混合—小女孩

▼ 图11-12 空间混合—阿缪摩纳被劫
作品《阿缪摩纳被劫》是表现希腊阿尔哥斯的第五十个女儿阿缪摩纳被海盗劫持的画面。作品用明度空混的手法，把蓝天、大海以及女主人娇嫩洁腻的肤色和婀娜多姿的体态表现得恰倒好处。

◀ 图11-13 明度空间混合—女人体
◀ 图11-14 明度空间混合—侧身女

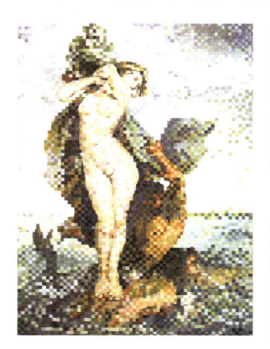

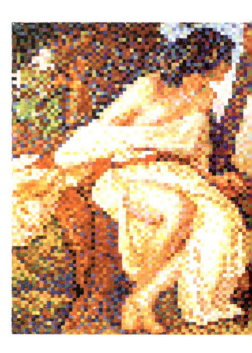

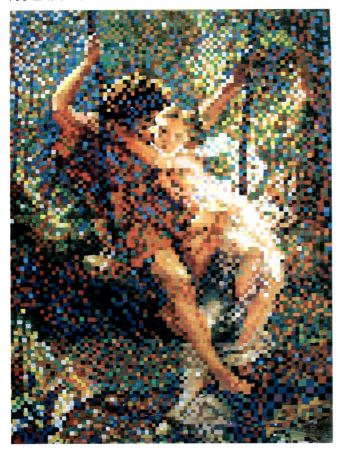

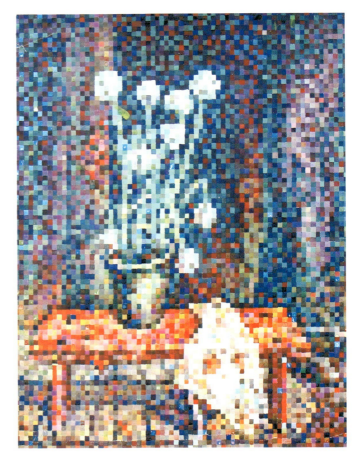

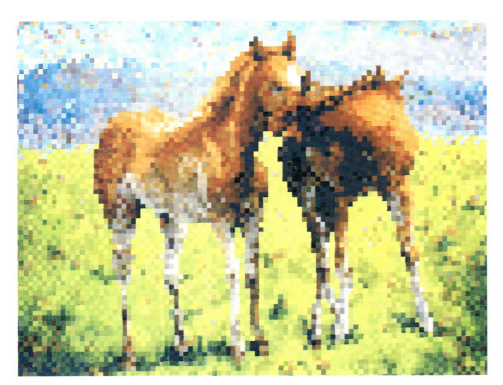

▼ 图11-15 纯度空间混合—荡秋千

▲ 图11-16 明度空间混合—静物
以明度为主的空混方式，把原作品的色彩精神表现得恰到好处。该作品的特点是节奏感强，同步度好。特别是明度色阶的处理，不仅反差大，而且色阶差别相同。

◀ 图11-17 色相空间混合—牧歌

11.2 色彩推移

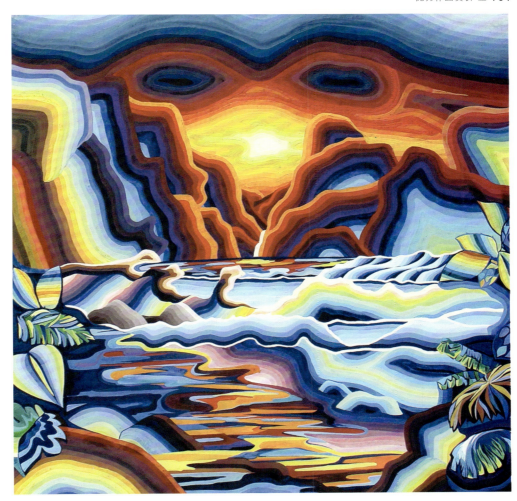

► 图11-18 三属性综合推移—峡谷日出

▼ 图11-19 三属性综合推移—豆籽出壳

◄ 图11-20 三属性综合推移—人定胜天

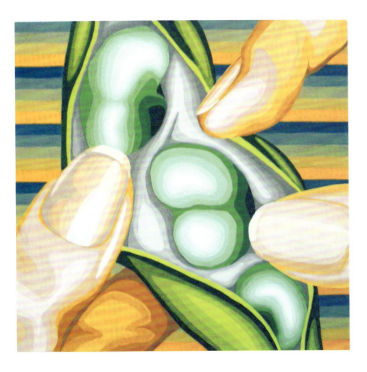

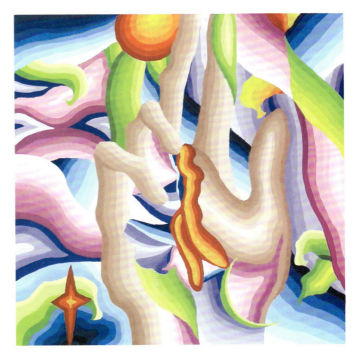

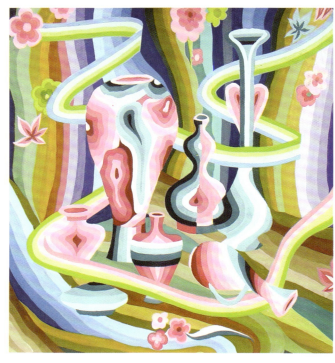

▼ 图11-21 明度推移—几何纹样
▲ 图11-22 纯度推移—陶瓶梅花

◀ 图11-23 三属性综合推移—静物
作品《静物》，画面的背景是用明度秩序作横向或纵向的推移，这就为平衡其他动感物体和稳定整个画面打下了良好的基础。用纯度秩序的方法表现橘子，使色阶与橘瓣对位，是一种装饰化的"真实"。而火一样热情的食（品）色（彩）则是从黄到红的色相秩序的移动，格外甜美。

▼ 图11-24 三属性综合推移—幻觉

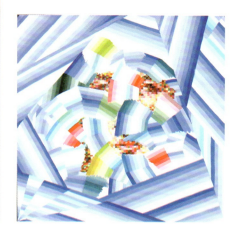

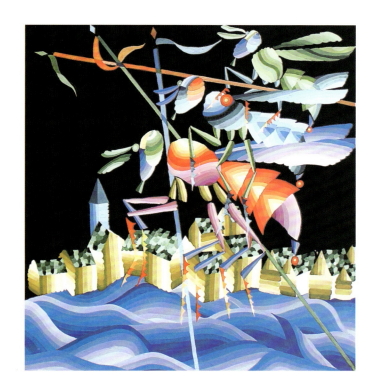
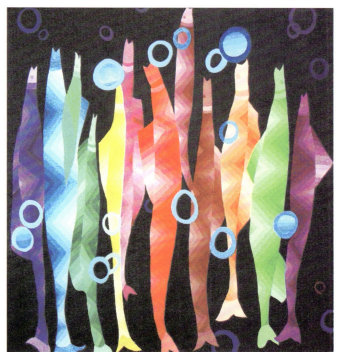
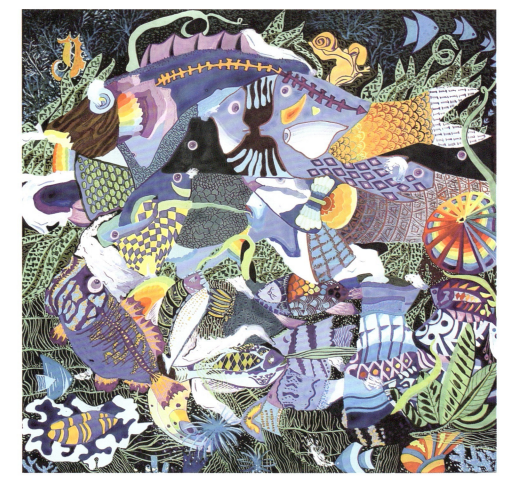

▲ 图11-25 综合推移—蜜蜂王国

◀ 图11-26 明度推移—鱼戏芭蕾

▶ 图11-27 综合推移—鱼翔潜底

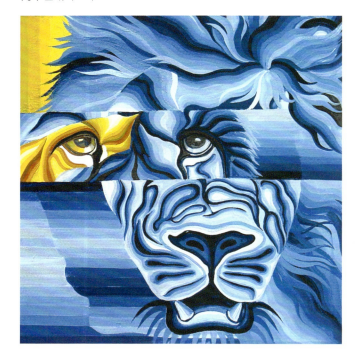
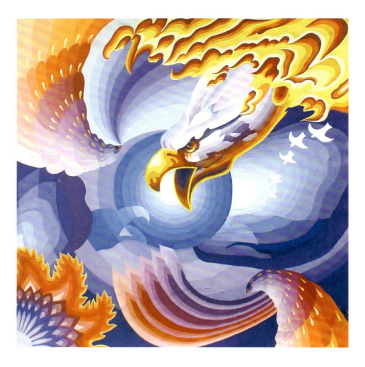
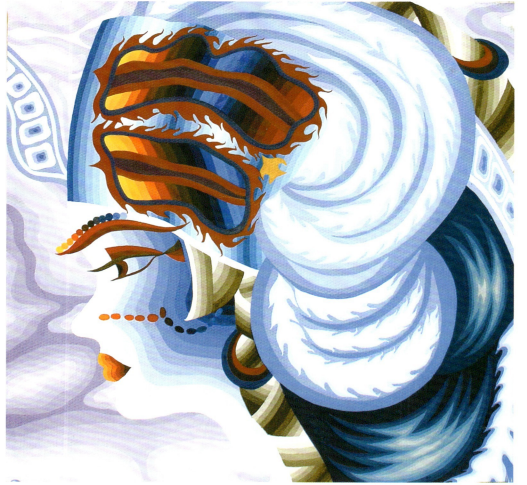

▼ 图11-28 明度推移—雄狮

▲ 图11-29 色相推移—雄鹰

◀ 图11-30 综合推移—靓女

► 图11-31 色彩三属性综合推移—脚套

▼ 图11-32 色彩三属性综合推移—脸谱

◄ 图11-33 色彩三属性综合推移—窗花

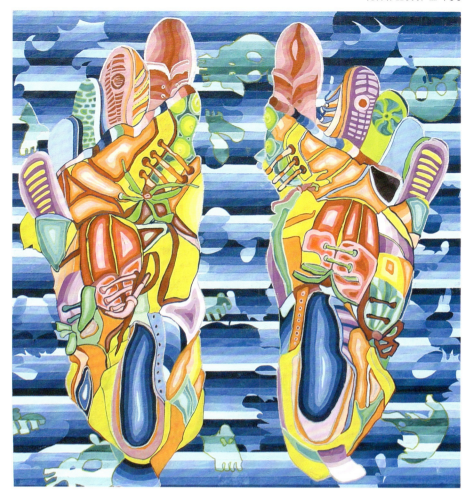

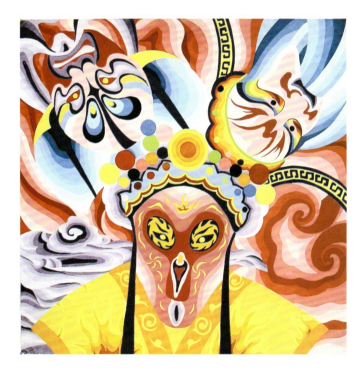

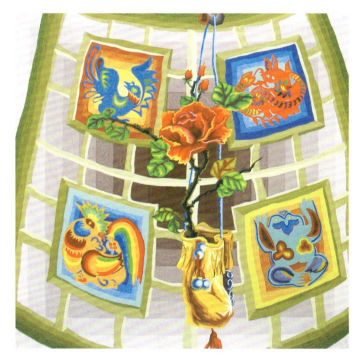

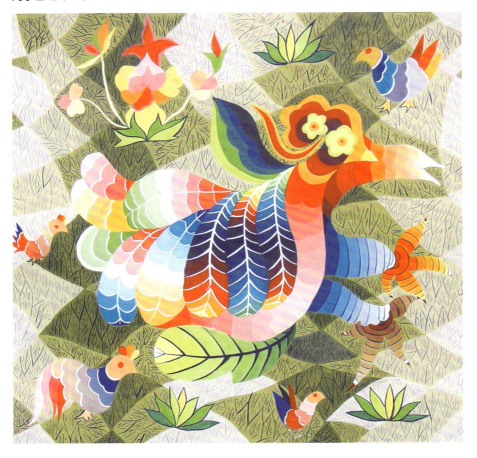
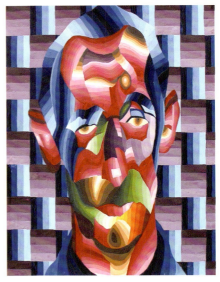
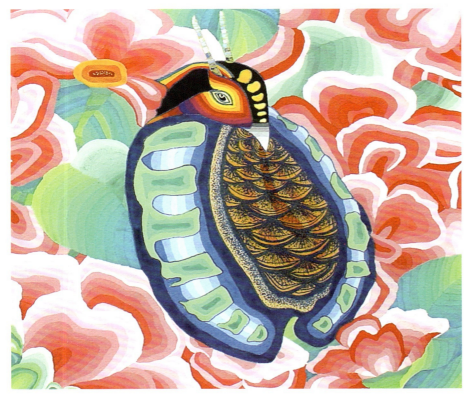

◀ 图11-34　色彩三属性综合推移—草 凤

▲ 图11-35　色彩三属性综合推移—头 像

◀ 图11-36　色彩三属性综合推移—鹌 鹑

▼ 图11-37　色彩三属性综合推移—韵 味

11.3 色彩节奏

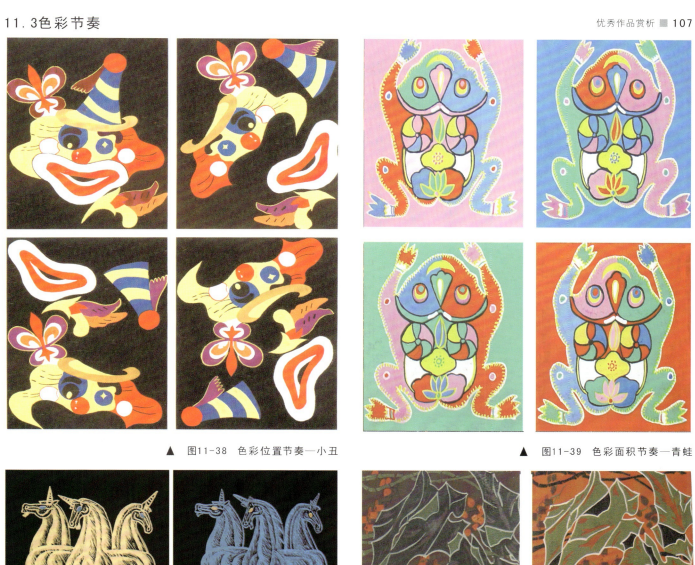

▲ 图11-38 色彩位置节奏—小丑

▲ 图11-39 色彩面积节奏—青蛙

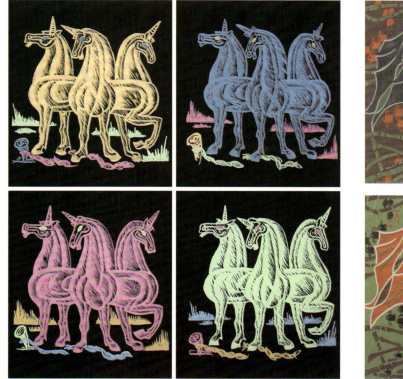

▲ 图11-40 色彩面积节奏—天马

▲ 图11-41 色彩面积节奏—枫叶

11.4 色彩基调

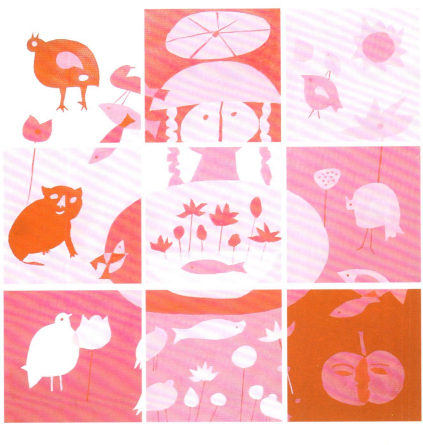

◀ 图11-42 纯度基调—莲、子、鱼

作品《莲、子、鱼》没有按常规的秩序排列，而是通过调整画面纯度秩序的上下和左右位置，增强了视觉效果。人、鱼、莲的形象组合富有装饰的意味和画外有画的意境。较纯的红色与浅浊色的往复，使画面具有喜悦和奥秘感，有很好的欣赏可视性。

▼ 图11-43 明度基调—虎

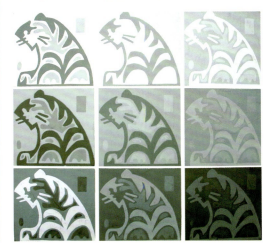

▼ 图11-44 明度基调—宇宙人

▼ 图11-45 纯度基调—群鼠戏瓶

11.5 色彩透叠

▲ 图11-46 色相基调—农家小院

◀ 图11-47 色彩透叠—英文游戏

▶ 图11-48 色彩透叠—吉鱼满堂

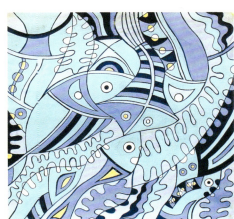

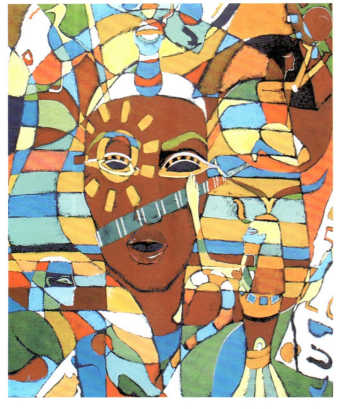

▲ 图11-49 色彩透叠—非洲朋友

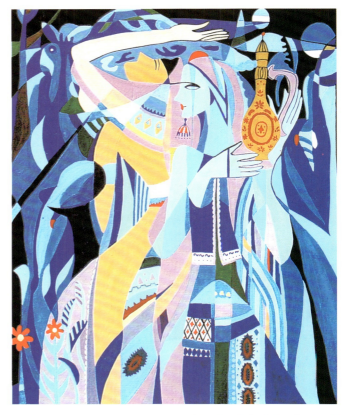

▲ 图11-50 色彩透叠—月光女郎

11.6 色彩肌理

▼ 图11-51 色彩肌理设计

▼ 图11-52 色彩肌理设计

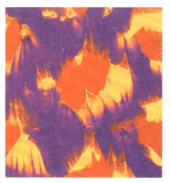
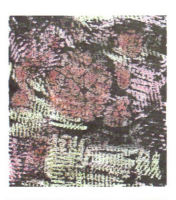
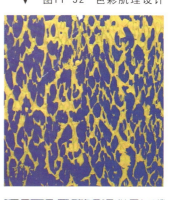
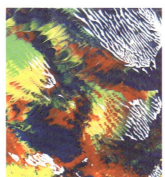
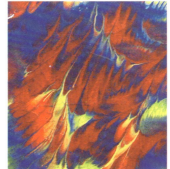
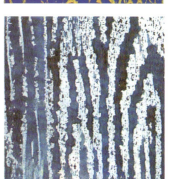

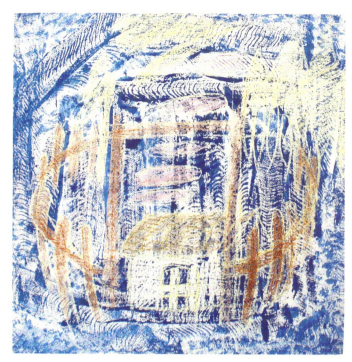

▲ 图11-53 肌理节奏—北国农舍

《北国农舍》，作品以肌理对比为主要创作手段，用油画棒和刻划、拓印等方法，色调清淡、幽静、典雅，一改表现农舍的浓烈、多彩和艳丽，给人面目一新的感觉。

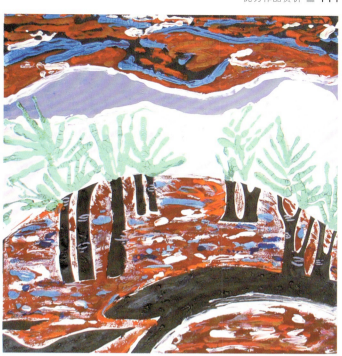

▲ 图11-54 肌理节奏—天红树绿

▼ 图11-55 肌理节奏—闻鸡起舞

▶ 图11-56 肌理节奏—恐惧万分

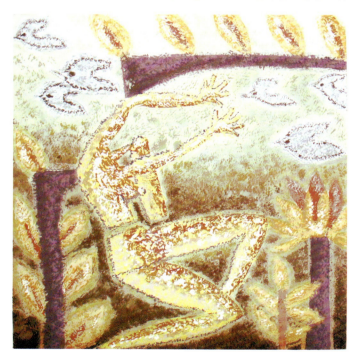

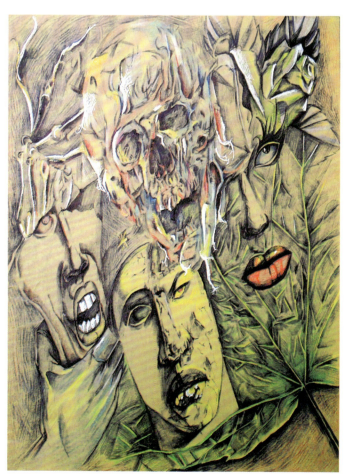

11.7 色彩心理

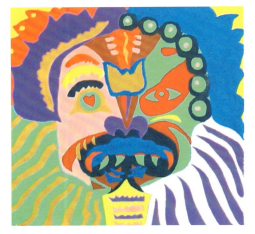
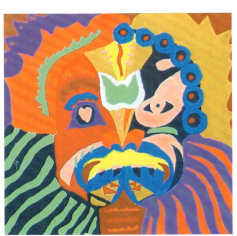

◀ 图11-57 色彩心理—华丽朴实

▶ 图11-58 色彩心理—春夏秋冬

▼ 图11-59 色彩心理—轻重感觉

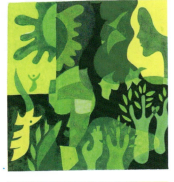
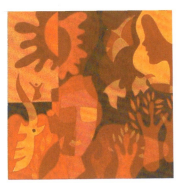
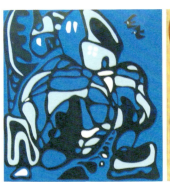
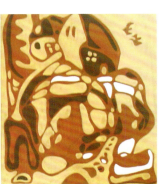
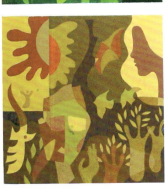
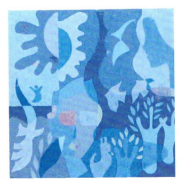
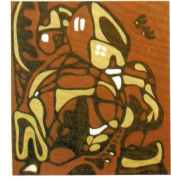

► 图11-60 色彩心理—前进与后退

▼ 图11-61 色彩心理—冷色与暖色

◄ 图11-62 色彩心理—轻感与重感

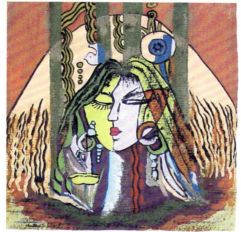
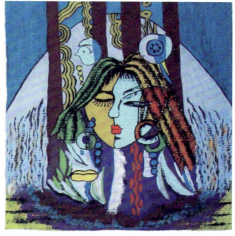
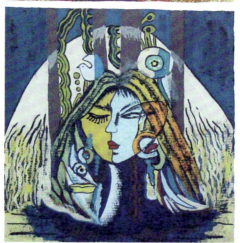
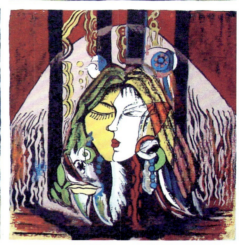
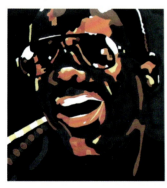
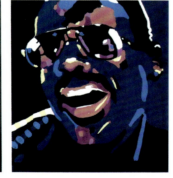

114 第十一章

11.8 综合设计

◀ 图11-63 综合设计—风流人物

▲ 图11-64 综合设计—物种演变

◀ 图11-65 综合设计—图腾崇拜

▼ 图11-66 综合设计—视而不见

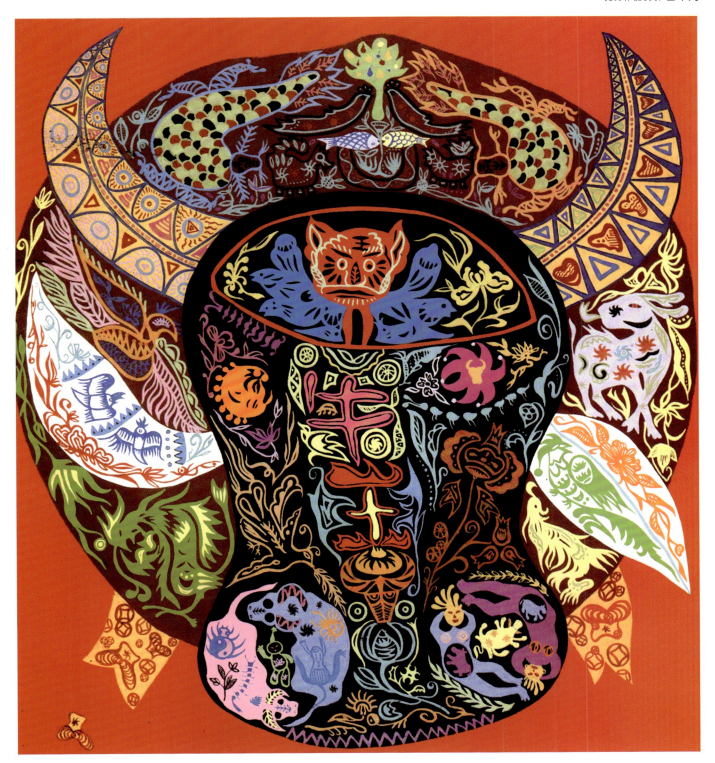

▲ 图11-67 命题综合设计—牛王

作品《牛王》以高尚的设计思想品质和健康的审美情趣，用极富浪漫的表现形式和装饰手段，以及民族艺术中色彩的浓烈、艳丽、响亮，给人以强烈的震撼。在这里，人和牛成为牛鼻子图形的素材，而最大胆和最夸张的是人肚子里怀的还是牛。牛腹中虫、草、娃、蜈蚣等和那放牛娃充满爱心的情态，从侧面反映了今天富裕起来的人们的精神风貌。作品用分割调和的构成形式，在黑、红和灰红等不同色彩节奏上装点了龙、虎、鱼、鸡、羊等象征吉祥的图案，表现了人们对理想的追求和幸福美满生活的向往。整个画面充满了浓郁的时代精神和生活气息。

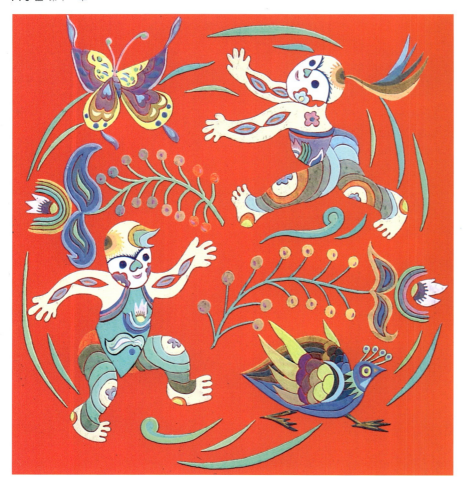

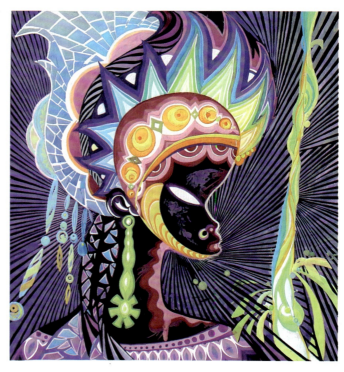

◀ 图11-68 综合命题设计—婴戏图

▲ 图11-69 综合命题设计—新构成

▶ 图11-70 综合命题设计—农家宴

▼ 图11-71 综合命题设计—非洲女

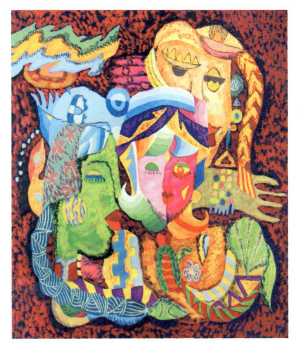
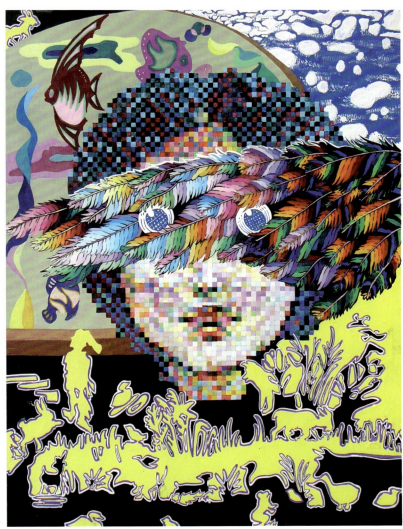

▲ 图11-72 综合命题设计—谁最美

▶ 图11-73 综合命题设计—超现实

▼ 图11-74 综合命题设计—雾中花

◀ 图11-75 综合命题设计—无秩序

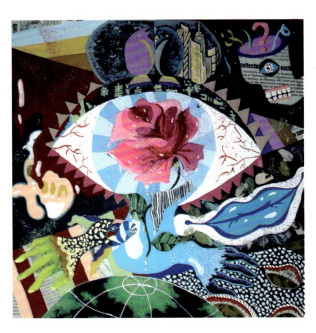
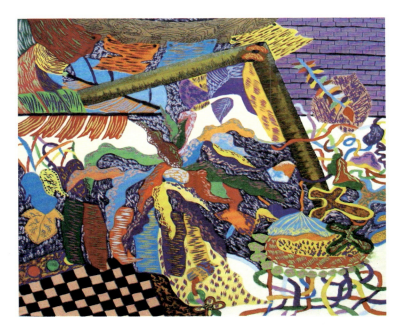

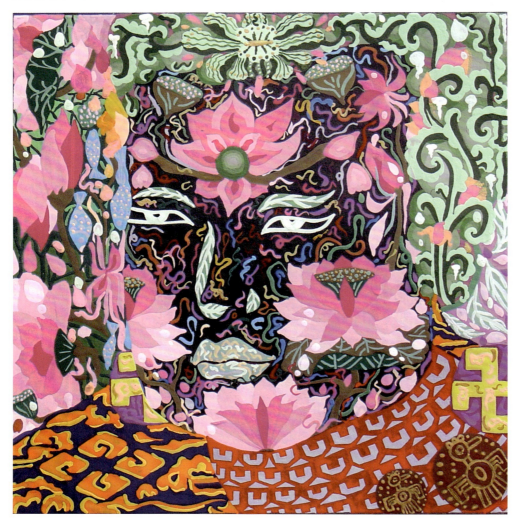

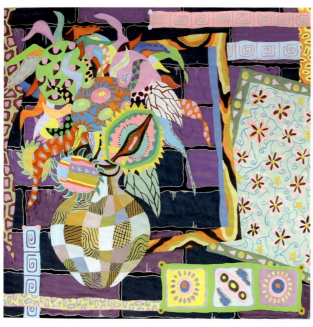

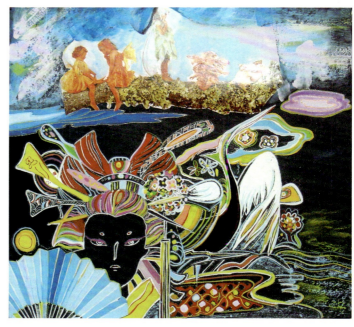

◀ 图11-76 综合命题设计—悟性

▶ 图11-77 综合命题设计—静物

▼ 图11-78 综合设计—天上人间

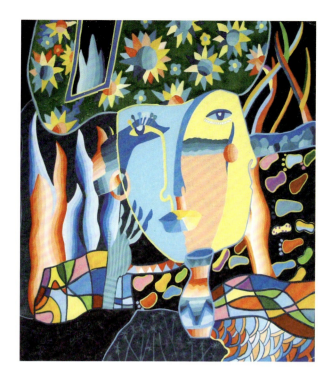
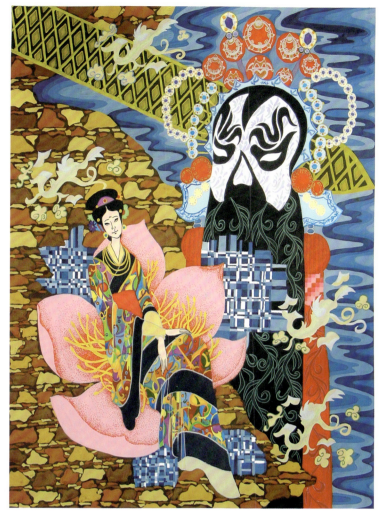
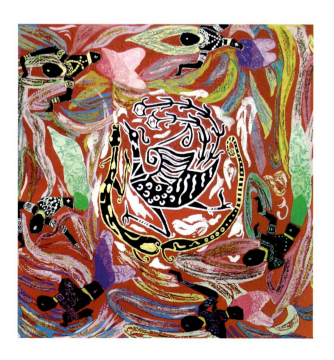
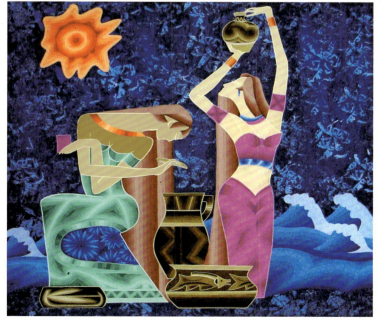

▲ 图11-79 综合命题设计—宜阴宜阳

▶ 图11-80 综合命题设计—霸王别姬

▼ 图11-81 综合命题设计—龙凤飞舞

◀ 图11-82 综合命题设计—潜心绘陶

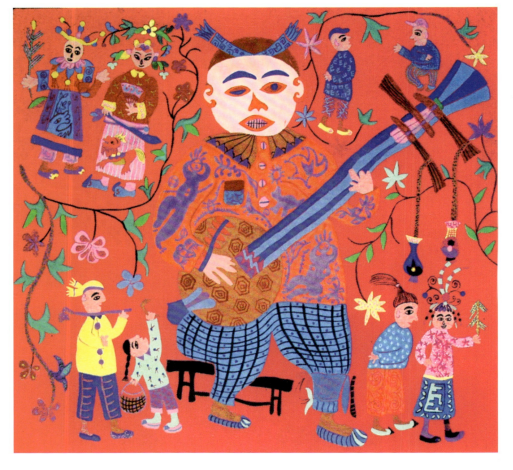

▼ 图11-83 综合命题设计—期望

▲ 图11-84 综合命题设计—艺苑

◀ 图11-85 综合命题设计—京韵